海上繪圖師

島嶼航行

The Painter
on the Sea

Sailing Around the Island

王傑

Wang Chieh

獻給我的父母

島嶼航行 05.31–06.27

寫在前面：
隨船畫家

二〇一七年底的一個突如其來的房地產交易，讓我無法再安心地待在那個我已經經營了十四年畫室的舊公寓，那是我從一個沒沒無聞的小畫家漸漸經營起自己事業的拚搏之地，它在原屋主寂靜無聲的運作之下轉手了，而我卻是最後一個知道的人。這個地方的每一個角落都充滿了我在二〇〇三年由西班牙返鄉之後人生歷程的點點滴滴，我大兒子的一部分童年在此度過，我在這裡認識了我的第二任妻子，與她在這小畫室舉行了微小而溫馨的婚禮。小兒子在這裡也度過了快樂的幼兒時光，畫室裡所有的一切見證了我曾經微寒的存在以及後來日漸豐美的生命，然而二〇一八年卻似乎是因此無可避免的以陰雨綿綿和拔根而起的搬遷開始了一切。

當妻子陪著我在基隆的街上尋找畫室新的落腳處時，我心裡充滿了對人事的狐疑跟

不解，這同時也包含著一部分的憤怒跟早已不太熟悉的
茫然，那是一種對生命中美好的片段被連根拔起的不適
與痛苦，這份複雜的情緒並沒有因為新的落腳處適時地
出現而消失，反而是隨之而來的搬運、裝修、雜什的添
購⋯⋯這些逃都逃不掉的瑣事，像是一盆又一盆的沙土
和著髒水覆頂而來，比起早春在這個城市下起的濃密細
雨還令人無處躲藏。我心裡頭的苦悶還混雜著自己原本
在那一年對於創作上已經做好的規畫橫遭干擾的極度不
悅，心底總是會無端地吶喊著：你怎麼敢如此無禮！而
回應你這股內心糾結吶喊的永遠都是無聲的綿綿細雨。
總之，在新的一年，我的心中填滿了萬般的無奈以及各
式各樣的不甘願。這一年，我除了又老了一歲之外，並
且變成了一個惹自己嫌惡滿腹牢騷的中年男子。

　　如是，在某一個負能滿載的早春夜晚，我收到一
封電了郵件，那是一封邀請我一同航海並且在船上擔任
隨船畫家的電子信件。信件我仔細地來回看了大概有三
遍，同時認真的思考這世界是不是真的有腦波外洩的種

種可能，我狐疑了好幾秒，直覺這個詐騙不只是用心，這對我來說簡直是一個遠遠超過於完美的引誘，老實說我是真的期待過這樣的工作，但我從來沒跟任何人認真的提過自己渴望當隨船畫家的想法。但是，我馬上回過神來告訴自己沒必要這麼抬舉自己了，想想年初不是才嚥了一肚子悶氣，毫無抵抗能力的搬了畫室？要從我身上拔幾根毛需要這麼大費周章嗎？這不過就是一個航海的邀請罷了，只是生活上並不會每天都發生而已。

　　我認真的回了信，我願意！我是真心的答應但仍免不了心中帶著一絲困惑的，因為對方在邀請信上竟然還問我是否願意參加，真是吊足本人的胃口而且已經禮貌到了毫無必要的地步了，這樣的機會，坐著一艘小船繞行台灣島一周，而且對你唯一的要求就是盡量在船上畫畫！任何一位神智稍微清楚的畫家都會答應，再加上對於航海史上隨船畫家這個身分的認識，以及因此而來的渴望期待與虛榮心，都讓我對這個航海的計畫期待萬分，畢竟隨船畫家是歐洲大航海時代出現的古老產物，

在沒有攝影機的年代，西方文藝復興之後所發展出來的理性寫實的繪畫技法，是當時唯一可以忠實記錄影像的手段，即便是在十九世紀攝影術發明之後，許多的圖像還是需要經過畫家的再次描繪，才能夠補足早期攝影成像畫質粗糙與色調蒼白的缺點。然而，東方的航海歷史上是缺乏隨船畫家這號人物的，而至少我們這個島，我們的這一灣藍色大海，已經很久沒有隨船畫家在海上工作的身影出現了。

邀請我一起航行的是花蓮的黑潮海洋文教基金會，航行的目的是為了紀念黑潮在一九九八年成立的廿周年，一九九八對我來說同時也是一個宿命的年份，我就是在那一年離開台灣去西班牙留學。這個巧合的時間，讓這次航海聽起來像是兩個在當年分頭出發的行者，回應著命運試煉彼此是否在這廿年間各自茁壯的一個召喚。至少是我，已經準備帶著一個要被黑潮的航行計畫挑戰的心去面對這個旅程。但是黑潮要求行前先來探訪我的這個務實與慎重行事的安排，讓我心裡頭對於繞島

航行所抱持的那份美麗浪漫的想像，稍稍轉變為認定這是真實人生會發生的故事，而不是一篇奇情浪漫的小說，我慎重地把採訪以及出航的日子輸入手機的行事曆上並期待那天的到來。

四月份我們相約在基隆七堵的明德山莊進行採訪，三、四位黑潮的伙伴在山莊裡架設好器材之後，採訪的怡安以熱切的眼神看著我，首先就問我對於黑潮的印象以及跟黑潮的關係是如何建立起來的，因為他們知道我是黑潮長期的捐款人。我很誠實地告訴他們我知道台北有一間黑潮咖啡廳，以及我並不清楚我何時成為黑潮長期捐款人的這件事，因為我根本就沒捐款啊！不管怎麼樣，這一切一直到這一刻為止都是一個烏龍。事實是有位跟我同名同姓的長期捐款人，是黑潮這次想要邀請一起上船航行的對象，而這位捐款人的名字又令黑潮伙伴們不禁聯想到他可能就是一位畫家，就是那個我。黑潮伙伴閉門造車地發現了這個令人振奮的祕密之後，於是就想那為何不邀請畫家上船來畫畫呢？於是年初的那封

邀請郵件就被這麼一廂情願地寄到當時深陷在低潮之中的我的手上。千里來訪的朋友直到架設好器材提問之後，才發現他們一直以為的我其實並不是那個他，不過最後他們還是選擇了我，因為整個航海的計畫真的規畫了一位畫家的參與。那個早上，我們在明德山莊意外地重新認識了彼此並且確定要成為這次航海的伙伴。

　　就這樣，我在二○一七年底持續到二○一八年的忙亂中勉強著自己去經營著一切，生命中的一切似乎也正毫不懈怠地勉強著我去面對它們，而黑潮就是這看似毫無止盡的低潮與煎熬中突然出現的一股力量，準備把我這個對生活已經疲憊的中年男子，熱烈地拖進汪洋大海，在那裡所有的都是未知，然而他們都已經為我規畫好了，我將以畫家的身分跟著他們去面對這一片茫茫大海。

1
基隆八斗子漁港

從出航前黑潮陸續傳來的郵件裡，可以看出整團隊對於航行的狀態透露著一絲不安，那是一種海人在初夏的猶豫，一方面和即將撲來的西南氣流在行跡上的捉摸不定息息相關，再一方面也混合著人們因天氣的陰晴不定，而在心底起伏流動的短拍子急促節奏的不適。黑潮伙伴擔心著梅雨鋒面隱而不發的威脅，同時西太平洋正在騷動，這讓他們一直遲遲難以決定由花蓮啟航北上的確切日子。而對於他們，我則回覆對於航期不定的忐忑，六月九日小兒子幼稚園畢業，這個日子落在預定航期的尾聲，我一定要在畢業典禮前一天在本島下船兼程北上才來得及趕回基隆參加典禮，心中只期望當天船不要停在澎湖或者是小琉球就好。一船的人，各有各的生活牽絆，再加上天上的風雨，海裡的流水，不難設想這個航程安排的複雜跟困難。

然而我自己真正要面對於海洋的，其實也絲毫不輕鬆，我從來沒出海也不曾在海上畫畫，對於要帶什麼材料上船才是恰當這件事，有點像是要準備登陸月球的感覺，直覺這事情只可大不可小，於是它在我心底就自由心證地愈發複雜了起來。雜亂的思緒讓我對於打包這件事一拖再拖，一直到了五月卅日出發前一天晚上，上完最後一堂水彩課之後才回家認真面對。黑潮的船「多羅滿號」已經在當天清晨從花蓮港出發，北上繞過東北角在下午到達了基隆碧砂漁港，計畫中我會在第二天清晨登船同行。

我在裝備上的配置是以一個黑色的帆布醫生包當作機動工作包，計畫中是可以背著它在船上遊走畫畫的那種包包，裡面裝滿所有的繪畫材料，其中塞了塑膠盒裝塊狀水彩與鐵盒攜帶型水彩各兩盒，總共四盒。帶這麼多原因無他，就怕只帶一盒水彩，萬一該盒水彩在顛簸的航行中不幸落海後，本人利用價值盡失，恐瞬間淪落為船上苦力豈不悲哀。畫筆共計大小水彩筆九支，鋼筆一支，沾水筆兩支，鵝毛筆一支以及簽字筆一支。鋼筆主要搭配速寫本使用，需要時也可以支援水彩紙上的作畫需求，但顯然我低估了鋼筆的能量，稍後的航行中我會發現在海上的繪畫工作我有多麼仰賴它以及沾水筆的幫忙。紙張類有牛皮紙封面裝訂的Amatruda水彩紙速寫本一本，另外英國的山度士水彩紙無數，紙張的備料完全就是一種無上限的規格，我將在未來一週把「多羅滿號」變成台灣海峽上唯一的行動美術材料船。

私人用品如電腦跟衣服，則是另外再用一個茶褐色的大帆布背包打理，最後打包收尾時，我順手把軍綠色Stanley的保溫瓶跟保

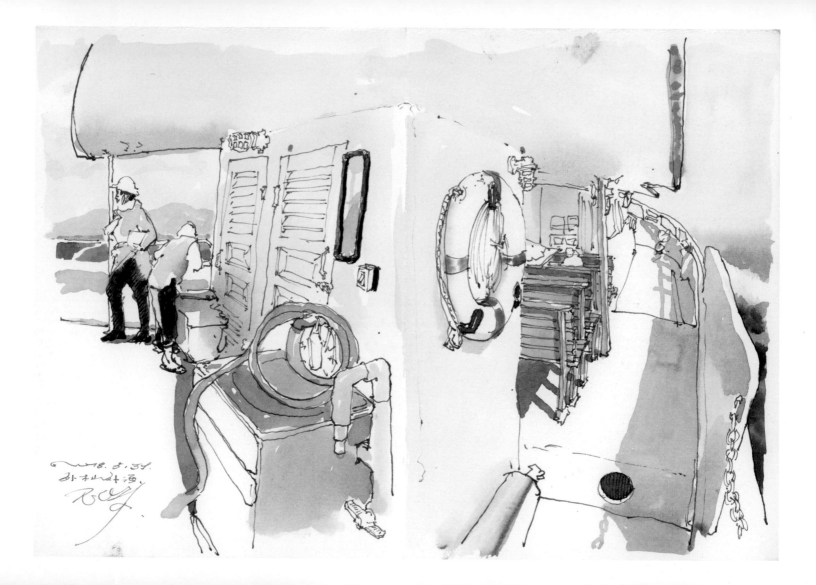

溫杯塞進行李，事後的航程中證明，這是我整個打包工作中最睿智的選擇。所有大型紙張或是畫好的作品全都另外收在一個大型塑膠文件夾裡面，在我的預想中這個塑膠製品可以防風防海浪，應該會十分安穩耐用。

次日的那個溫暖的早晨，我起得比要上幼稚園的小兒子還早，老婆前晚幫忙約的計程車準時出現在家門口，等著載我去碧砂漁港。司機看著我的人包小包忍不住好奇地問我清晨叫車去漁港的目的，我很直接告訴他「我要去出海」。他是我在接受這個邀約之後人概第五十幾個對此事表達羨慕的人了，而我顯然也漸漸習慣了接受這個海島居民竟然對航行表達羨慕的奇特殊榮，因為島民是不被允許私自航行的；在稍晚繞島航行幾日之後，我發現在國家設下種種法令限制的情況下，會讓你感到航海是一種被恩賜的鬼祟行

徑，但這是後話了。車子到了目的地，白色的「多羅滿號」正停泊在遠處平靜的港灣裡，早晨金黃色的陽光正煽情地照耀著它，海面光滑的像是一片鏡子，比陽光更煽情地反照著一切。

我背著這些家當緩步走向港邊，黑潮的伙伴在預定登船的時間前陸續從海科館的住宿處搭保母車抵達，這個我熟悉的港邊幾乎沒有一個我認識的人，但也沒有人把你當陌生人看，因為每一次登船跟到港都是一堆的裝卸行李跟搬運民生必需品的體力勞動。跟當地的友人道別，船上與岸上鏡頭的對峙交手，各項工作再確認的吆喝聲忽遠忽近地取代了海濤聲，黝黑的船長戴著墨鏡兀自登上駕駛艙發動引擎，船上的黑潮執行長卉君聲音宏亮無比的跟岸上地勤急促交代各項工作細項，海上波光粼粼照映著每一個人，白色

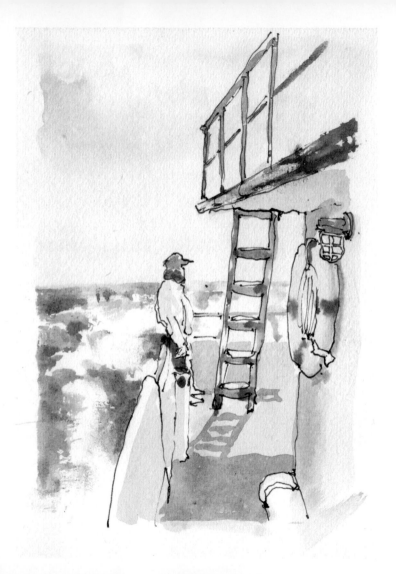

空拍機已經在港區上空盤旋，遠遠地好像在船上綁了一條隱形的絲線一般彼此牽動。於是，這船像是由天上那幾片螺旋槳拖曳著，朝向外海攪動一池的白色浪花緩緩離開基隆。

　　船上大概有十幾位伙伴，基本上航行規畫都以一天為段落，早晨或是清晨甚至是凌晨出港，下午進港休息。如此一站一站接力完成繞島，大概經過了幾天的航行我才慢慢摸清楚，原來航程中間的主要工作就是在各個檢測點做三種科學數據採樣，分別為水質檢測、水底聲紋檢測以及水中含氧量檢測。一直到後來，也才知道船上還有海大的研究生在做海漂垃圾目測的數據蒐集。但無論如何，這些工作我完全不知道要從何理解，更遑論幫忙，所以船一出海繞過外木山之後，我就抽出帆布醫生包裡的畫具開始航行的第一張畫，好讓我盡速加入「工作」的行列。

　　我把自己撐在右船舷的一個轉角，這個位置讓

五月卅一號航向富貴角

我可一眼望盡右船舷以及整個船艉的工作區。基隆西部的海域，我熟悉到用眼角餘光就能分辨岸上的相對位置，這種熟悉給我一種有如參加校外教學的輕鬆感，而且出乎意外地，在海上航行其實讓我感到放鬆，唯一可能煩惱的海浪顛簸都令我感到一絲愉悅。那顛簸似乎激起了我感官的敏銳，特別是當我在海上嘗試畫畫的時候，這種感官被挑戰的感受格外明顯，航行的顛簸逼使我在海浪的節奏中嘗試抓住最宿命的下手瞬間，而那個去捉摸準確的時刻又同時真的可以畫出滿意線條的企圖，在船一離岸的風浪中，有如我體內隱而未見的獸性被激發出來。

如是我們一路航向西北，準備繞過石門富貴角再轉向西南往桃園永安漁港航行，那是我們今天的停泊港，航程中間有幾個測點需要停留，擷取檢測海洋環境的標本與數據。我遇上的第一個具有挑戰性測點就是石門外海，黑潮團隊在這個季節所一直擔心的天候變化，正隱隱形成且具體現身成一股吞沒石門海岸背後大屯山脈的濃厚雲霧。船在檢測點停下時，身邊的伙伴湯熱心叮嚀我：「船停下來最晃！」這句話像是神祕的咒語，話音剛落，整艘船可說失去魂魄一般在海上毫無方向感放肆地晃了起來，正開始畫石門海岸的我不想才一下筆就放棄，所以整個上半身像是一具大型陀螺儀，我的頭鎖定著石門海岸，脖子以下不住地配合船身的擺盪左右旋轉，好讓自己有辦法繼續畫畫的工作。其他的伙伴兵分三路，節奏緊湊地分別從船艏及船舷放下檢測工具，駕駛艙裡的文龍船長則是神情嚴肅地盯著儀表與海面，他肩上頂著一船人的安危。

完成石門外海的檢測之後，船向西駛過

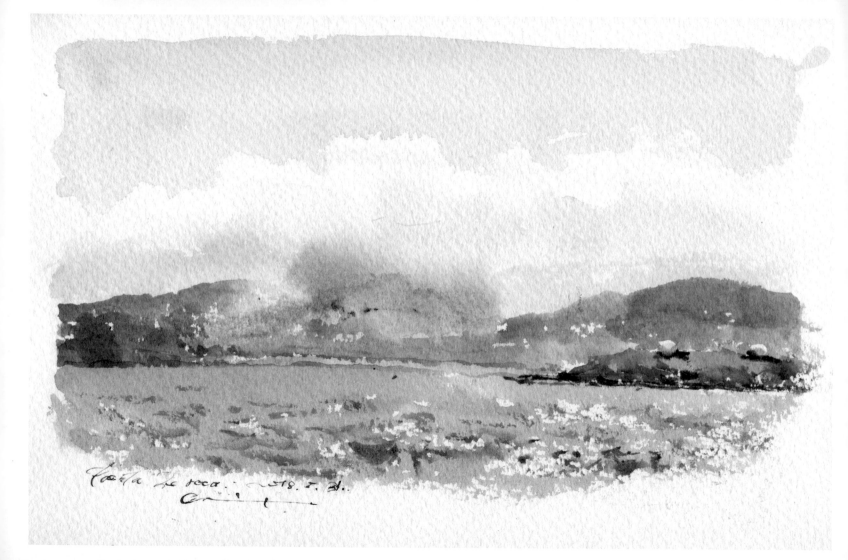

富貴角（台灣島最北端），當我們一路向下轉西南方進入台灣海峽時，遇上了船長預言的大南風，海面上滿是大家暱稱為白馬的陣陣碎浪。此時的我剛結束石門段繪圖工作，鑽進駕駛艙想把這個船隻的靈魂區域記錄下來，事後才知道對於將要面對那接下來一路到底的風浪來說，這並不是一個畫圖的好時機。面對由南風帶起的無邊浪濤，我們向南行駛的船變得需要抵抗一波一波的海浪衝擊，顛簸無比地破浪前行，我從駕駛艙看著船在這汪洋的白馬陣中，猶如爬行般，衝上一個又一個浪頭，再一次又一次地落下，前後大角度的傾斜伴隨著左右即興地擺動，船身震盪的大小端看海浪如何地起伏衝擊。文龍船長除了掌舵盯著流水讓船艦以漂亮的角度切開海浪前進之外，還必須要監視海面是否有危險的漂流物，那是一定要避開的，螺旋槳捲上任何一條廢棄漁網，都有可能提早結束這趟航行，而且是在距離母港最遙遠的西部海峽上。

畫駕駛艙因此變成了一場硬仗，因為握筆的手都對不上紙，整個船艙就像是洗衣槽一樣地翻滾著，手一離開紙張，或著說只要一舉起手沒有地方可以依靠時，我的手就像是樂團指揮一般在空中隨著海洋的節奏擺動。身為海洋上的畫家，我的工作就是在這個節奏中，找出筆能夠落下的美妙瞬間。在海洋強大的脈搏中找出畫筆能夠順利行走的方向，我馬上就發現這不是一件普通的事，也就在此時，赫然發現本人沒吃暈船藥就上船，而且出海之後不久就直接進入航行的高潮之中。我問旁邊資深的工作人員，是不是要暈船的話早就暈了？文龍船長盯著白浪滔滔的大海幽幽地說：到現在還沒暈船就是不

會暈船了。

「多羅滿號」在淡水河口浪勢稍緩的地區做了非常短暫的停留，這是依照風浪的情勢而折衷調整過的停留測點。其實在海圖上事先標記好的檢測點即是對於這趟航行所必須達成的工作目標，在未來一週左右的時間，黑潮的航行基本上就是在完成這些承載了廿年等待的承諾。這時天上雖然多雲但仍有陽光，然而海上的氣候卻是已有別於陸地上的另外一種光景，負責操作MantaRay撈網的小八與世潔在急風驟浪中焦慮地作業，其他的水底聲紋與海水含氧檢測項目也是在顛簸中勉力完成。船離開淡水河口之後，文龍船長跟執行長卉君討論到永安漁港的這一段航程測點的安排調整，放棄這個測點已經是選項之一，主要是接下來要面對一路的頂浪以及潮汐變化是最主要的顧慮，頂浪將會延遲到港的時間，而此時潮汐將退。簡單講，船長最大的擔憂就是遲到的船進不了退了潮的港。

放棄淡水到永安之間的測點是大家今晚可以趕上潮汐順利上岸的無奈決定，人是要順著海洋的，能夠頂浪而行其實就是大自然展現的寬容了。除了天候問題，我們還有自身隱憂正困擾著這艘小船。其實船在離開基隆碧砂漁港時，先小小繞去旁邊的八尺門漁港，這個小轉折讓不熟悉地形的文龍船長把船頂的大天線撞上八尺門漁港剛建好的社寮橋，這一撞把天線撞斷了。這個損傷讓「多羅滿號」無法在航道上發出定位訊號來向周邊航行船隻顯示它的明確座標，這功能的用意在於避免海上撞船的意外發生，因此在失去發射座標功能的情況下，如果又遇上無法進港而不得不夜航的情況，那將會是船長最

大的夢魘。

　　船顛簸行經過桃園外海時，我仔細地看著遠處平坦的海岸以及白浪滔滔的大海，因為這裡一直都是我心中認定為世界航海史上，第一筆記錄發生在台灣西海岸的船難發生地。那是一艘載著兩位西班牙籍和兩位葡萄牙籍耶穌會傳教士的歐洲帆船，他們於一五八二年七月六日從澳門出發前往日本進行傳教工作，途經台灣西部外海時，遇上風暴擱淺於西海岸某處平坦的沙岸。船上的水手與傳教士在擱淺受困的兩個多月中，多次遭受到西岸原住民劫掠殘殺，倖存者後來勉強將殘存的船隻殘骸拼湊成可航行的漂流物，靠著過人的航海技術與知識，於同年九月三十日平安返抵澳門。倖存的三位傳教士分別以葡文以及西文留下了這次船難的紀錄，其中西班牙裔的神父阿隆索‧桑切斯（Alonso Sánchez）就是西文版的船難記作者，我在閱讀他的描述時，心裡頭沒緣由地一直出現的就是桃園海邊。阿隆索的紀

富貴角外海

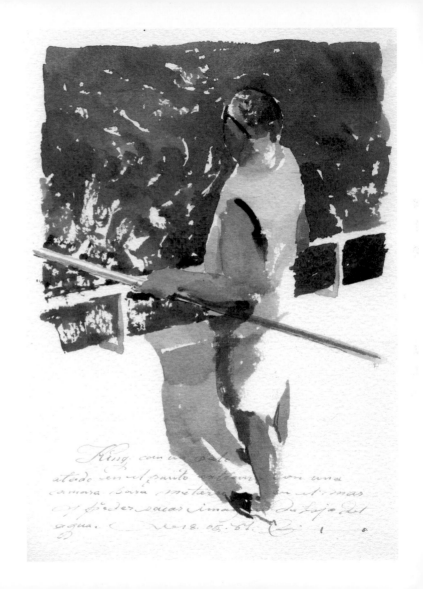

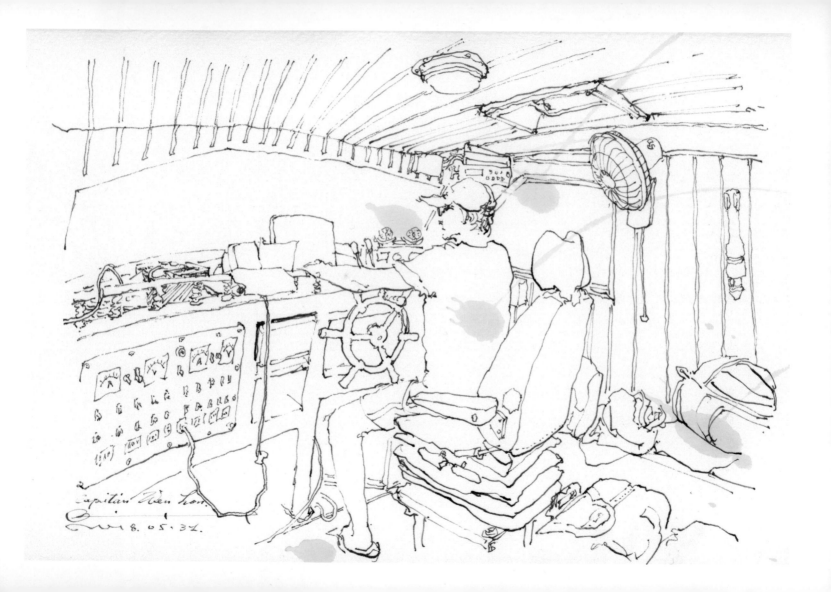

Capitaine Bénian.
18. 05. 31.

錄裡並沒有隨船畫家所留下的影像，但是這東行日本的重要航程怎會少了這樣一個角色來記錄這一切呢？又或者，這位可能存在過的畫家以及他的畫紙墨水跟鵝毛筆，就像是那些無數的船難者一樣，早已在船難中沉入這片無情的大海。

船行到永安外海時，不僅浪大，甚至起大風，船隻在破浪時，偶而還會攀高跳躍，甚或落下時立刻衝撞上另一個浪頭而頓點急停。海風捲著白花花的浪，無差別地灑在每一個在它的路徑上會遇到的物件，只見參與過二〇〇三年黑潮第一次航行的元老芳惠拿起駕駛艙的麥克風廣播，提醒大家浪大注意安全，這讓我想起山姆・艾略特（Sam Elliott）在電影《勇士們》當中，舉著白朗寧手槍向四周的士兵大喊「Defend yourself!」的模樣。

我緊抓著欄杆跟著船一起搖擺跳躍，西斜的陽光照得浪花分外閃爍迷離。然而就在這個金光燦爛的當下，側面突然湧上的大浪將「多羅滿號」撞了個跟蹌，整個船身劇烈地左右大搖擺，文龍船長及時讓船身回正時，噴濺上來的海水至少把我的右半邊徹底掃過三遍，成了右側完全濕透的狼狽樣。而其他伙伴也堅守自己的位置呈現出一副淋漓盡致的狀態，有的披頭，有的散髮，滿臉的海水閃耀著金色的陽光。

船隻在蹦蹦跳跳的狀態下終於蹭到了永安漁港的港口，文龍船長接下來要在驚濤駭浪下將船隻開進港，其實是另一個危險的挑戰，因為像我們這艘頂著風浪南下的小船，不管是要左轉或者右轉都有被掀翻的危險。任何在風浪中的轉向，都考驗著掌舵人是否能夠眼明手快抓住一個縫隙鑽進船隻要駛入的海域的能力，上一個側浪就是個夠嚇人的

例子，而退潮的急迫感也正無情地籠罩在每一個航行者身上，文龍船長在一波波的海浪中間，讓船艏在海面上切了一個小口，於是船搖搖晃晃地對準了港口奮進。我還記得入港時，站在駕駛艙裡的我很清楚聽到芳惠對船長報水深一米七五，同時感覺到船底確切摩擦海底，猶如打水漂一般進港的真實感受。

永安漁港的入口處是淤積嚴重的區域，一米七五已是「多羅滿號」可以擠進來的極限，而入口處的水位當然還會再降得更低，顯然這次我們逃過了在台灣海峽夜間流浪或是擱淺在漁港出入口等待下一次漲潮的悲涼命運。西部的淺海以及砂港，一直是文龍船長這次航行最大的擔憂，畢竟東部的海深無極限，港口無淤積，但是對於這樣的憂慮，我當時其實只是處於隔行如隔山的茫茫然之中。

2

桃園永安漁港
與范姜古厝

到了永安之後，接駁車分批載我們到下榻的飯店，船長和幾個伙伴則留在港內繼續一日航行的收尾工作，加水、充電、洗船跟內務整理。至於駕駛艙頂上那根撞斷的天線，就只能留待隔天再想辦法。在船長以及幾位留下來收尾的伙伴仍然在港區工作的同時，我們其他人都已陸續抵達飯店的大廳，分配好住房並且約定好晚餐集合的時間；剛剛才在外海被海浪沖刷了好幾回的一群人，這會兒精神抖擻地各自拎著行李上樓去了。

基於禮遇吧，我分配到一間單人房，但這種款待多少也意謂著一點點彼此仍然不相識的感覺，我接受了，但我們在未來還有長達一週的航程可以「改善」這個情況。畢竟如是的禮遇長時間下來除了花錢，似乎對於本人與團隊成員的認識沒有太大幫助，至少下了船之後沒辦法在同一個房間鬼扯，聽聽

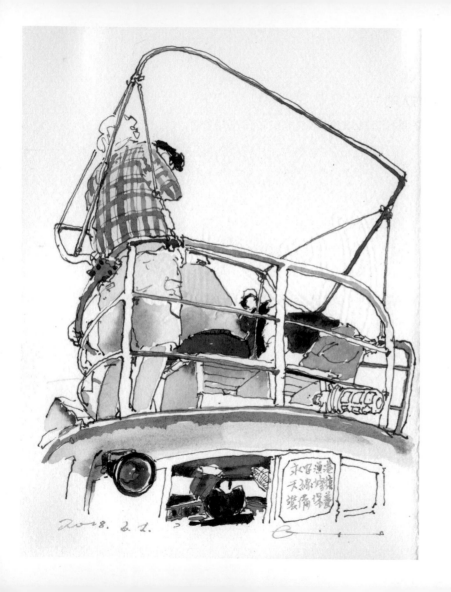

六月一號永安漁港整補

大家的海洋經歷，對我來說就是個損失。不過，在緊接著的晚餐時刻，我就見識到這群可愛的航海人在生活細節上毫不猶豫所展現的特殊面貌。

　　坦白說，在整個航行期間，我其實一直無法不去把航程中發生的一切，拿來跟陸地上的生活以及舊時代沒有電、沒有通訊的航海者的生命節奏比較。當我在房間裡一靜下來，陸地的思緒馬上覆蓋了我。我望著窗外灰沉沉的天空，幾個資訊馬上在腦袋裡更新：目前是週末，我人在桃園新屋，搭火車回基隆只是一個小時之間的事情，週末可以陪兒子去公園玩，兩天後再回來集合上船出發……或者我先撥個網路電話跟家裡聯絡一下吧。可是，擱淺岸邊的阿隆索他們呢？他們有上帝，但眼看著來襲的原住民似乎離他們更近一些……而我呢，似乎信仰陸地更多

一點。

　　我在房間的床鋪上，將此行所有帶來的材料工具攤開，拍了一張合照，老實說我非常不確定能否將它們，顏料、筆、紙張⋯⋯一件不少安全地帶回基隆。在海洋上，這些工具的命運仍然停留在人類第一次航海時的狀態，任一物件只要離開手心時遇上風與浪就可能是永別。

　　這些精心準備的工具中，最有意義的應該是那幾支我自己製作的鵝毛筆，這個純粹的古代工具在我的研究與使用之下，變成我平常畫畫的制式用具。在現在的時代中，這是需要刻意而為的。除了要學會如何製作之外，還要知道如何取得以及處理鵝毛。因此我也很容易理解，當初在海洋航行的畫家除了自備一堆鵝毛上船之外，中途一旦上岸也很有理由相信他們會到處尋覓羽毛，或許我也可以將自己與這些古代的前輩歸類為愛惜羽毛的人吧。

　　整理過工具以及真的跟家裡通過網路電話之後，我泡了杯茶稍事休息，就差不多到了約定集合的晚餐時間，而原本認為再普通不過的日常，這次卻非常不一樣。當我跟著一群人浩浩蕩蕩地逛著大街，對路過的各大小餐廳探頭張望時，黑潮伙伴口中討論的竟是這間是不是只提供免洗餐具，是否有可重複使用的餐具，完全沒提到餐點口味或是餐廳知名度。進入餐廳之後，發出的驚呼聲也都跟餐點是否精彩少有關聯，驚訝的事情不外乎是誰又忘了帶餐具餐盒等可重複使用的食器。

　　我本人當然是兩手空空進餐廳，身心靈完全放空，毫無愧疚地一屁股坐下就要點餐吃飯，起身時留下一桌子塑膠垃圾離開的那

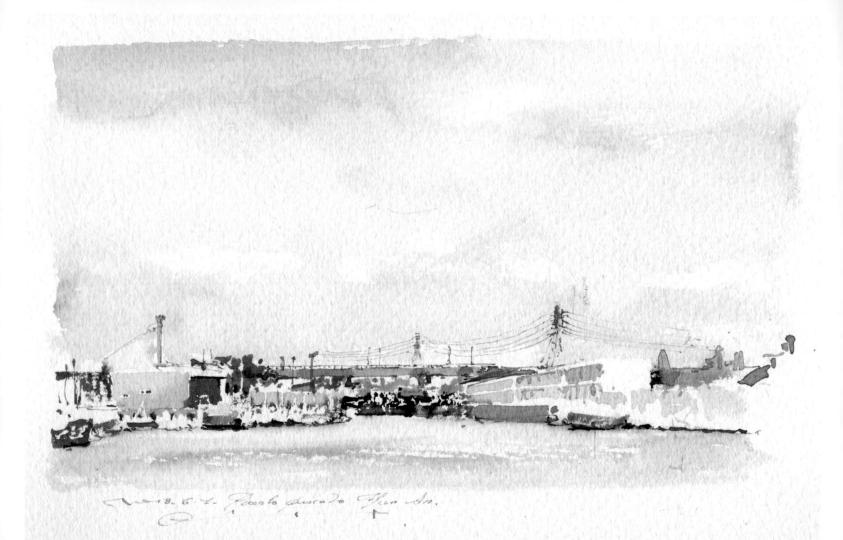

18. 6. 4. Puerto Pescado Gijon An.

種，誰會為了一日三餐後留下多少無法隨著時間分解的塑膠垃圾多操心呢？直到這個當下我才真的理解到，我們真的是一日三餐行禮如儀地製造愈來愈多的塑膠垃圾。這個時代，人類只要一開口吃喝就有塑膠垃圾，而同船航行的這群人拒絕進到這個共犯結構。

「王老師有帶餐具嗎？」黑潮伙伴坐定位之後問了這個問題，真的很抬舉我。我很想說我有環保杯只是留在房間裡沒帶出來，但這無濟於事，畢竟大家還沒到冷眼看我表演拿著鋼杯吞食物的地步。在大家張羅不出額外餐具的情況下，不知何時我桌前多了一雙餐廳常見的塑膠包套免洗筷，那是伙伴們對於這個塑料世界的包容最具體的展現。

接下來的每一餐都是在這樣的狀況下進行，尋找「正確」的餐廳以及尋找應該帶在身上但終究沒有帶在身上的餐具，並且發出驚呼。對於開始接觸這一切的我來說非常新奇，但後來想想，這不過是一種餐前儀式，就像大部分的人在餐廳用餐時會先去張羅一次性的免洗餐具，好整以暇地擺放在每個人面前，而且也發出驚呼（終於辛苦擺放妥當）。表面上來看，兩者好像都一樣是餐前儀式，其實不然。簡單的說，差別在於飽食一頓時，一個是完全不要造成環境負擔，一個是讓自己完全沒有負擔，前者承擔了一種身為現代人理應對環境所負起的責任，就我眼下所見，它被實踐在這次繞島航行的每一個環節裡。

飯後我提議大家稍晚到我的房裡來讓我畫一下伙伴們的人像，無奈大家感情太好，當大夥陸續到齊之後，熱絡的談話笑鬧讓房間變得像是菜市場一樣，那一瞬間，我有種回到國中畢業旅行的錯覺，只是這些同學都

不年輕之外，大部分還都叫不出名字呢。

在努力保持鎮靜下，我只畫了三位，大家似乎看出我的窘迫，在歡樂嬉鬧約莫不到一個小時之後，就紛紛表示要回房休息了。解散前照例事先約定好明天行動的集合時間，早上文龍船長要回船上修理天線；為了避開西南氣流的鋒面，我們在桃園停留兩天。

永安漁港與范姜古厝

在永安漁港修繕的早上，天空像是由鉛塊填補起來的一張臉，冷冷望著岸上的我們。天海之間則是滿滿的風和細雨。海面上布滿了高低起伏緩慢移動的小白點，由遠而近，那是海人們暱稱為白馬的海浪，密密麻麻看不到邊際，反映出海況凶險難以航行。其實那景況跟走在我正前方的伙伴世潔穿的印花圖案一樣，白色小馬遍布深藍色的布料，文龍船長稍微調侃了一下她這身裝扮有多觸霉頭。

細小的雨滴在FRP玻璃纖維船體上縮結成一顆顆透亮的晶球，對照昨天航經外木山時的明媚陽光，現下這灰冷空蕩的漁港，真不知哪一場才是夢。夥伴們在船上的工作氣氛熱絡，在小八跟世潔的幫助下，幾個人擠在瞭望台上，七手八腳地讓文龍船長有適當的工作角度，好把天線再安裝回去，其他人則是巡視並且整理下方船艙內務。大家都是熟悉這艘船的伙伴，彼此之間有著海風吹不走的默契。

我除了盡隨行畫家的義務之外，另一方面也因為對這一切太好奇而興味盎然地畫著。此刻的畫畫可以是一個不必參與的觀察，但同時也可以是一個觀察後的再參與，

前提是我的紀錄會成為事件的一部分。對於眼前正在發生的事件（島航），我當然是有期待的，那關乎於我們這一小群航行者，如何藉由此行長遠的航行計畫，去定義面前一片鉛色雲海下白浪滔滔的汪洋。

　　眼前的藍海，自古以來就是一片冷酷與無名，過往的海盜跟移民只求順風順水保命航行。對於這片海，少有人留下歌謠詠嘆，若是有文字圖案或許也多隨著波臣赴水而去。千百年來，這環境幾乎不留給島上生活的人們一點機會，去型塑抑或是爬梳那屬於自己的海洋過往，因此培育出像是葡萄牙《露西塔尼亞之歌》定義出一個航海民族的文學作品的精神養分，在這個島上從無累積的可能性。

　　修繕工作接近尾聲時，我在底下船舷邊挑了個位子坐下來，準備悠閒地利用這一小段時間畫下這安靜的小漁港，但其實距離大夥收工的時間已經近了，不久伙伴們便一個個結束手上的工作走下船

文龍船長

艙，慢慢聚攏到我作畫位置周邊。一方面是樓上招風溫度低，樓下舒適點，再一方面大家也對我的工作好奇，就像是我對他們的工作好奇一般。於是大夥在我身旁輕鬆閒聊之外，不時也看看我在紙上到底在忙些什麼，而且露出極大的興趣。老實說，看別人畫畫，其實可以列為一種餘興節目，不管是觀察我的學生、這一群航海人或是海洋科學家在觀看我畫圖時的反應，我都會得到這樣的結論。我快速下了最後幾筆結束畫面時，大家嘩地一聲驚呼：這麼快！於是我們就在其實花了整整一個上午的時間工作之後，卻在「這麼快」的歡呼聲中收工。

在桃園停留的最後一天傍晚，大夥還有一個要去支援大潭藻礁保育的行程，下午的空檔我給自己安排了去范姜古厝走走看看，心想也許可以在這裡畫下這一棟古厝。當我循著手機地圖，像是本地人一樣穿過傳統市場，沒什麼

東良

猶豫地走過市場邊的一條巷子時，第一個看到的是幾年前剛修整過的觀音寺光鮮亮麗地矗立在路邊，這顯然是一棟新的老建築，我匆匆進去更是急忙地離開，心想再等一百年吧！也許到時候它會有古蹟該有的樣子了。

順著路走下去是一個古屋群，一路上有好幾棟三合院（五棟），整修得非常完整而且大部分都還有人居住，古屋外還有精心製作的解說牌，看得出社區對於歷史建築的用心維護。古屋群尾端是祠堂所在，古代庄內大小事項都在此由長老定奪，現在每年仍會盛大舉辦春祭和秋祭。祠堂占地開闊，氣勢果然不凡，我進去繞了一圈之後因為時間的關係，趕快在外邊的圍牆旁找個地方畫畫。這天的陽光刺眼，老屋在豔陽下閃耀著，陽光的角度恰到好處地落在建築物身上，也把我的脖子手臂曬得通紅，我則是把老屋的身

影烙印在紙上後，速速趕往飯店，大夥已經開始在飯店外等待保母車了。

幾個月後，從泓旭當時抓在手上那支頂著強勁海風顫巍巍地飛上青天的空拍機拍下的畫面裡，可以看到從四面八方聚集而來聲援保護藻礁的人們，站在多麼寬廣又荒涼的一大片海灘上，背後是一根根拔地而起的發電風車。那像是一整排揮舞著粗壯手臂的白色巨人，以低頻的隆隆聲旋轉手臂扭動海岸的氣流，前方則是色澤暗沉萬頃白馬密布的台灣海峽，而我們正渺小地站在巨人與大海之間，嘶喊著要為這個島留下一塊淨土。這是一個唐吉軻德式的場景，因為島上大部分的人對此完全無視，甚至不屑。不論我們這群人在夕陽下如何據理力爭，抗爭的身影多麼孤單，似乎最後都會在冷漠中隨海風散去，於是我的腦海裡浮現這個句子：「你的

院子，在哪裡？」

　　你的院子在哪裡？我們慢慢地都住進一間間小房子裡，並且以此自豪甚至炫耀，身處於現代的我們所認定的房子，不再是像范姜古厝的三合院那種擁有庭院的居住空間，我們於是也就漸漸習慣了門裡面是我們的，門外面的我們好像就不必也無須操心了的這種想法。這樣子的空間觀念，限制了我們原本與生俱來的環境權力，以及隨之而來的環境義務，就好比一個認為海岸是他的院子的人，是不可能容忍海上有垃圾跟著他一起潛水的。島民若是認定整座島都是他的院子，那肯定不會同意這座島變成現在這個樣子。同理，對於這座星球好像也該是用一樣的問題叩問：你的院子在哪裡？你同意它變成現在這個樣子嗎？

一八、六、二．桃園永安漁港．避風第二日．今日早上前來將船隻整補．明天清晨五度出發．
預期在台灣近海將形成颱風．但我們依發可以在走之前先到梧棲、碧沙珥、甘仔、小琉球、
蚵仔寮．最後到南灣的後壁湖避風．行程似乎又回到之 前出發的節奏上．希望接
下來一切順利、以此圖記永安漁港最終的一日．

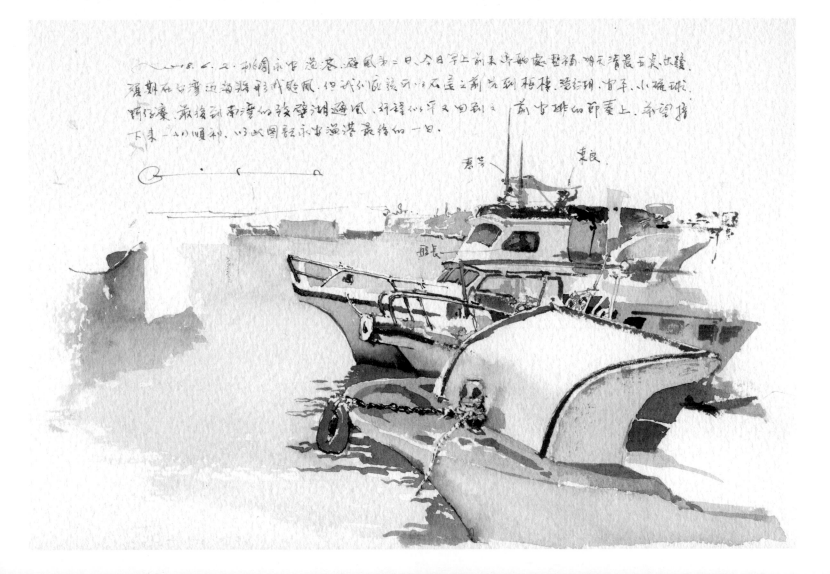

春萃　　　東良

船長

3

桃園永安漁港—
台中梧棲漁港

凌晨三點半（多一點），我只比約定時間晚了兩分鐘出現在大廳，但是超過一半以上的黑潮伙伴已經在飯店外的保母車上坐定，其他人則是正提著行李上車，一切看起來就像是整個凌晨的行動模式正在結束。在那個刹那間，當年在新兵訓練中心被處處逼催跟上部隊節奏的噩夢，以一種詭異的方式，試圖在退伍多年之後重新攻陷早已散漫多時的我。我衝上車確認大家並不是廿年前那一群身穿迷彩裝的倒楣鬼，他們是要去打靶的榮兵，而現實的我們可是要去航海的死老百姓啊！

在文龍船長預期的滿潮下，船在海天一色的幽冥晦暗中，像是一盞漂浮的小燈，靜靜地駛出永安漁港，航向海平線那頭微微明亮的一方。凌晨那瀰漫在天地之間有如創世紀之前混沌無名的氛圍，似乎迷惑了所有

人。此時分不清海與天，遠方的光線晦暗無比，而身邊的黑暗卻又真實的逼人，這種時刻的航行所燃燒的必然是信念，也是讓這一切看起來如此不安卻又迷人的原因。

　　航行不到半個小時天就亮了，看來老天給了我們一個晴天，船隻一路向南往台中的方向航行。離開新屋不久，我們便漸漸靠近一大片海岸丘陵，丘陵上種滿了一座又一座昨天在桃園藻礁沿岸所看到相同的發電風車，是非常壯觀而且你永遠不會忘記的場面，那風車即使放在天地之間看起來還是如此巨大，完全展現出人類對於掌控生存環境的自信與決心。我立刻認出這個丘陵，因為我大約三年前曾經帶著一家人來遊覽過，這地方名字叫做好望角，一個完全放棄能夠別出心裁的名字，就像是每條河得要生出個左岸一般。

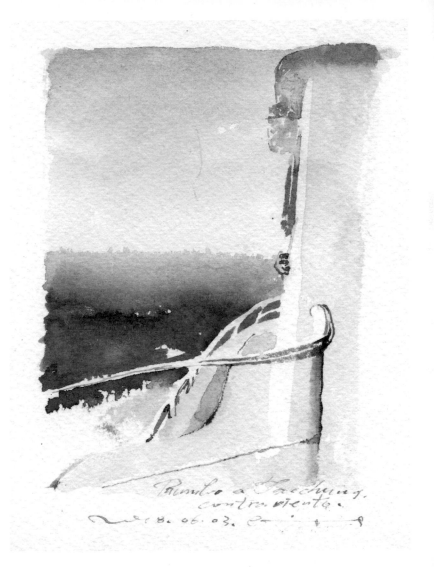

永安漁港外海

記得當時我們順著導航的指示行駛到荒涼的苗栗海邊公路，漫無頭緒地來到這個海邊的山頭上，我抱著小兒子，和老婆一起頂著強風走到其中一座風車下，臨望著前方白浪滔滔的台灣海峽與眼下一望無垠的海岸，心想著要是無風就好了。此時附近一個戴著斗笠的老婦有如順風吹來的幽魂靠近我們，老婦試著兜售掛在身上籃子裡的那些瓶裝花生米，那乾瘦的臉上，一雙雪亮的眼睛注視著我，她臉上的皮膚被海風吹得比那些花生米還乾，在她移動之前，我一直以為她是風景中的一塊岩石。

不論是在當時的那個小山頭上，或是現下正在苗栗外海我們的船上所發生的一切，都不是都市人可以理解的，我要說的是以真實的生命面對海洋的這件事。生活在海洋的人們要面對無情風浪的挑戰去海中拿取漁貨，要在被烈日燒灼過與被海風撒上鹽巴的土地上弄出莊稼，要面對自己終有一天也是要被風乾在海邊的田園，成為土地或是海洋一部分的命運；或者如我們這群在海上清點著人類又丟出了什麼樣的垃圾，那種永世不得分解，在海風烈日與巨浪之間愈磨愈細直到它可以昇入氣流，化成雨水，滲入土壤並且慢慢地進入你我的身體成為你我一部分的那些垃圾的這群人所做的選擇。我想像著這一船人每個都有著被海風風乾的臉，閃爍著清亮的眼神，像是那幾乎要化為海邊岩石的婦人一般，拿著經年累月從海上蒐集分析來的資料獻給遠離大海的人們的時候，該不會收到當時的我在山上跟婦人買了兩瓶花生米時心裡所想的那個反應？我那時納悶著，這個風大的週末妳為什麼不待在家裡看電視呢？

三年後的我，正坐在「多羅滿號」的船艏，背對著大海面向一船的伙伴，迎接海風帶來的鹽以及烈日帶來的灼熱，挑戰南風的浪濤顛簸，在上下跳動的節奏中記錄下這艘奮進中的小船。伙伴們在藍天大海中記錄著每一個觀測點的數據，並且檢視著每一次撈起的濃湯的內容。MantaRay 的主控小八跟世潔會把每一網撈起的內容物裝在預先準備好的潔淨玻璃罐中，每一次檢測結束，大家都會圍上去仔細端詳，老實說那充滿各式不明漂浮物的玻璃罐子，在陽光下，光彩奪目的讓人失神。剛要駛離苗栗外海往台中移動時，主測水底聲紋的 Ula 對我說：「你知道這裡是白海豚出沒的地方嗎？」

　　西岸的海岸線在離開林口台地之後，基本上沒有太大的變化，就是平平的一條線，中央山脈則是退到很遠很遠的空氣網目之中，時而高低變化成為這一路上永恆的背景。大部分我們認識的人際網絡都住在西邊的這個海岸線上，不過對於這艘來自東岸的船來說，情況可能不會是這樣。決定這個島未來發展的人，幾乎都也都住在島的這一面，我心裡納悶著這些人（我也是）應該是從來不曾航行過這片海洋，完全無知於這廣袤的大海，認為這不過是一片平平的海水，偶爾買不到機票的時候，需要坐船過去澎湖或是馬祖的一片水域罷了。

　　白海豚，一如所有的環境議題般，讓現代人在便利生活或是自我節制上陷入兩難的抉擇困境中，有人會認為這根本不是問題，發展就對了，見山挖山遇海填海，事情豈有不成的道理！也有人主張換個地方建設即可，天地如此之大，哪有非要此地不可。我沒有什麼對於兩方具有說服力的說法，因為

多羅滿號

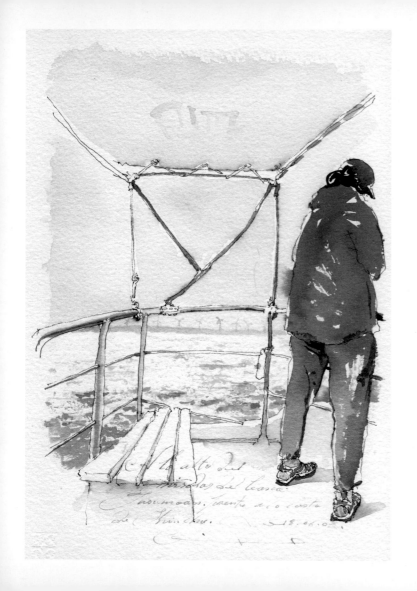

雙方所執念的都不是我的領域，但身為對人類歷史有所關切的地球人，我認為這個愈見彰顯於社會版面的困境（如果有的話）直接反映出人類的未來，正深陷於自己建立起來的製造－消費、製造－消費的泥淖當中。

　　因為科技的改良與發明，為人類帶來看似可以無限開發地球資源與無限享用的生活型態。這已然成了所有政治領導者必定要對人民做出的承諾，而一般人也漸漸認為一切的便利猶如天造地設般理所當然。但最令人驚訝的是，雙方似乎都不認為這樣的生活型態，是否需要對環境付出一些相對的責任來做為交換。人類的歷史當中，連年的歉收以及饑荒帶來的死亡似乎才是真正的日常，這生命品質低下的事實不僅僅刻劃在我們的DNA當中，還深深地烙印在我們種族的集體記憶裡。因此，盡可能地貯藏，如果可能的話──掠奪，而現代社會的大量製造、大量消費以及快

苗栗後龍溪口。世潔

速得利的循環結構，充分滿足並且合理化人類的這個劣根性。

另一方面，這個社會在人們與礦場、大型農場、化工原料、食品加工廠中間，放了品牌以及超市，美輪美奐的攤位與令人無法拒絕的誘人包裝做為中介，如此一來，所有的消費只是品牌與商品之間的選擇。千萬年來人類為了能夠勉力維生，以勞力向大自然換取溫飽的關係自此斷裂，讓人類在消費時不再需要負擔任何維護山林溪流海洋與周邊物種榮枯的心理壓力與道德責任，這又蒙蔽了人類與生俱來的那股與天地共生的智慧與善念。這與環境共生的善與掠奪一切資源的惡在一進一退之間，使得人類社群周邊的一切成為承擔惡果的受害者，我們似乎從沒料想過當環境無法再承擔這份貪婪的掠奪而崩壞時，人類的命運將會是如何悲慘。因此，

我無法不將這艘由東部太平洋岸千里迢迢而來，踽踽獨行的小船看作是一位微小又堅定的傳道者，一路在這片藍色大海上劃出一波又一波寫滿信念的漣漪，讓它們隨著海浪拍擊著這個小島。

我在海上其實沒在思考這些惱人的問題，大部分的時間都在找題材畫畫，或是觀察集體作息的節奏跟伙伴們互動的關係。接近台中水域時，伙伴們熱切地討論著晚上要去給執行長卉君的爸媽請客的事，我則是盤算著去找大學同學見面敘舊的可能；另一方面，我原本預期可以撐完整個航程的鋼筆墨水存量竟已見底，這也讓我急於在上岸後，脫隊進入台中市區尋找補充。網路上幾番進出，同學約了，文具行也找好了，還記得當時我人還在台灣海峽上的時候，是用一種炫耀的語氣回覆同學的疑問：我是坐船來台中

的！

　　近五年來，大學的同班同學有兩人已經離世，那種哀傷像是微風，不時就會吹起，因此有機會我們當然會希望能夠聚一聚。再加上坐船來台中，無人可誇耀直逼錦衣夜行般痛苦，於是又讓這份文具補給的行程多了幾分屬於中年男子無稽的迫切。聯絡上的同學思德其實也是閒雲中的野鶴一隻，中午頂著台中的大太陽來梧棲港接我，我跟大夥告辭之後便跳上他的車，直奔我要求的文具行。

　　思德自己在台中經營繪畫工作室有成，個性上是個硬派人物，他對於我直奔文具行這個要求的不解，展現在他是否要跟著進來，還是待在外面抽菸的猶豫不決上。我的迫切來自於明天一上船大家就直奔澎湖了，最好我像古代畫家一樣知道如何自製墨水，而且還得是可以防水的那種，不然我實在沒

那個本錢冒險到澎湖去找我要的鋼筆墨水。因此在這個航程中，最後在台灣本島靠岸的台中市還有這樣的文具行開著，對我來說無異如同荒漠甘泉。

　　我穿著涼鞋，帶著墨鏡，曬得一身通紅像是一隻特大號的龍蝦走進文具行裡找補給，很快我就在陳列乾淨明亮的貨架上找到了我要的品牌墨水，高興地轉開瓶蓋確認墨水色調。因為現場和台北的熟店不同，完全沒有提供參考色票或是試寫樣本，而轉開墨水罐的舉動驚動了店員，她看著我緊張地說不能打開墨水罐，這樣墨水會變質的！我原本想回說，本來是彎的嗎？後來想想算了，多買兩罐，彎的墨水。

　　當天思德又找來另一位女同學惠娜同聚，晚上思德招待了一頓極其豐盛的晚餐，飯後我們又去喝杯咖啡繼續閒聊，談話間發

現惠娜已自學成為塔羅牌高手，於是我就讓她算了一把。那晚抽到什麼牌我早就忘了，但根據惠娜的解讀，我會是領域中的首領，接下來要做的事情將引領風騷。事後證明塔羅牌真是筵席間增進話題的好工具，重點是大家高興就好。但是有期待總是好的，至少兩年後的我還在看有什麼時來運轉的苗頭正要掉在我頭上呢。

阿旭

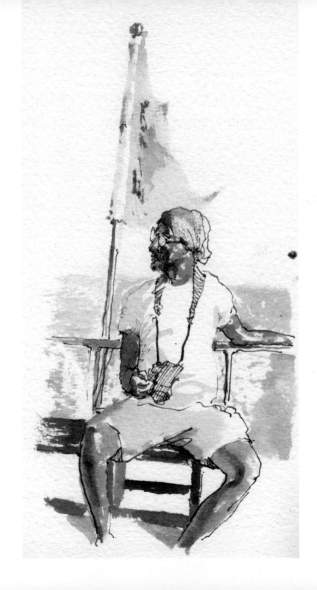

47

4

台中梧棲漁港—
澎湖赤馬漁港

昨晚的嬉鬧聚會畢竟就是我們這幾個中年人日常少見的消遣，因此也似乎更顯難得。其實大家也清楚彼此年少時的瀟灑況味只能在微風中，或是幽微的街燈下尋覓了，但那多半也已經是另一群少年人的身影與嬉鬧。夜裡，思德將我送回住處，互道珍重後我站在夜晚的街頭，不由得想起廿年前在輔大校門外的電話亭遇見的那名中年男子，當時我正等他講完電話，好打給女友。那個白襯衫黑西裝褲的中年男子大聲對著話筒另一頭的人說：「同學啊！我剛回來學校一趟，學校都變了，系館完全不一樣了。哎呀！在這些學弟妹面前，我就是個老人啊。」

清晨，港邊的微風沁涼溫柔，有如逝去的愛情。

「多羅滿號」在微微的天光下駛出梧棲港，防波堤盡頭的那盞墨綠色的小燈塔，把

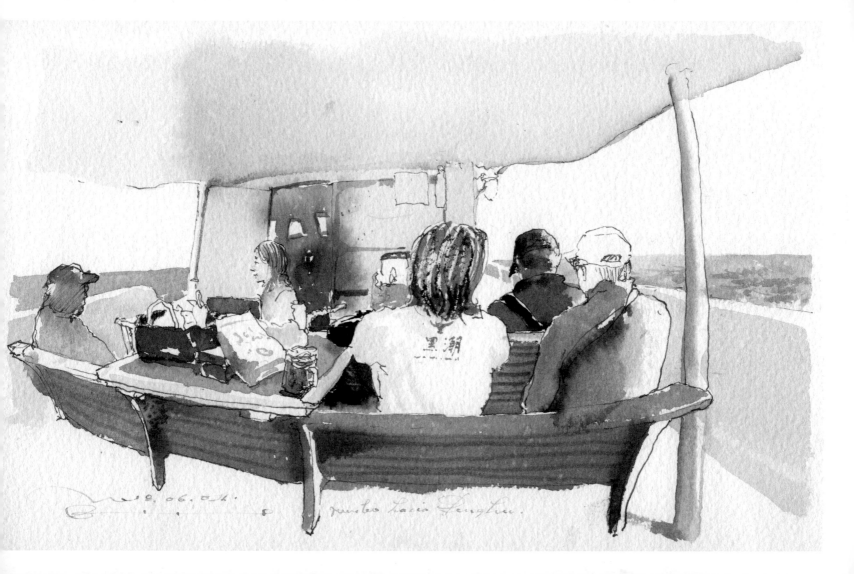

19.06.06. rumbo hacia Penghu.

港口邊的海水照耀得如它墨綠一般，遠處的天深深浸染在如定音鼓聲的靛藍色調裡，低沉地在我眼中鳴響。更遙遠處在海平線盡頭微亮的，我無法稱之為光線，只因那全然就是一道眼神，直挺挺地由無明的深處探照而來，像是一道嚴肅的目光漠然地凝視著這艘小船在玄黑的水色中衝向海峽的壯舉，在這畏懼高張的情緒與夜色掩映之下，蒼穹在海洋之上向我們悄然地展開。初始，微風輕吹過海面船身輕微擺動於細碎的波浪之中的我們，人依靠在圍欄邊領受著這一切，此時的海莊嚴純潔有如自冥府升入人間的聖殿。

船不會在海峽中停留，這個航程預計將直達澎湖馬公之後才開始在當地水域的檢測。駛離梧棲港後不到一個小時，我們便進入晴空萬里的台灣海峽，遠處開始出現一艘一艘的大型輪船，有時與我們漸行漸遠，有

時大家共同航行一陣子。開往澎湖的這個無事的空閒時段，陽光已經完全將大海照亮，大家閒坐在下層甲板的長條椅上曬太陽，時而拍照，時而望著海上的龐然巨物從遠處經過。此時，我身旁的伙伴建榮對我說，其實台灣西部平原的空污黑戶，很大一部分可能要算在這些國際貨輪身上，每天不知道有多少貨輪一路噴著煙來回穿梭於我們門口的這座海峽上。

從甲板上的屋簷與船舷之間望出去，我們有如透過一個超大銀幕觀看海洋，這是愉悅無比的視覺享受，期間與伙伴的談話，更像是親身經歷一齣由自己主演的紀錄片當中的對白一般鮮明動人。這幾天的航程都是如此，然而建榮的一席話就像是突然由劇本外插進來的口白，悶雷似地讓我的腦袋瞬間轟轟然，充滿著低頻震盪。看著前方的景象，

那個瞬間我突然可以看懂黑潮伙伴們眼底所看到的迥然不同的世界，遠方的這些巨型貨輪，看似悠哉，但卻是日復一日燃燒著柴油在全球海洋破浪前進。當巨輪通過我們眼前這片狹窄的海峽時，留下一整個天空的廢氣填滿了它。讓我們這麼理解這件事吧：我們的海峽其實就像是摩托車終日川流不息的巷子，而我們正生活在緊鄰這條巷子的島上，日復一日迎接這些不斷由巷子裡（海峽）吹來的廢氣。

　　建榮拿著攝影機拍著遠處的海面，作家吳明益老師站在船舷邊，頭戴黑色使帽，手上捧著一支迷彩色的長鏡頭，安靜異常地注視著這片汪洋。此時澎湖群島外圍的一些無人島在他視線前方開始陸續出現，我馬上爬上上層甲板，興奮地看著這一個個像是被斧頭削平的黑色群島，它們就像是一塊塊被壓

右｜吳明益老師
次頁左右｜鳥嶼

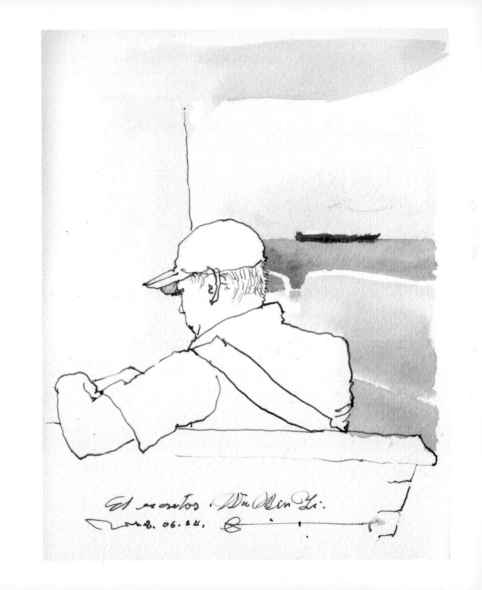

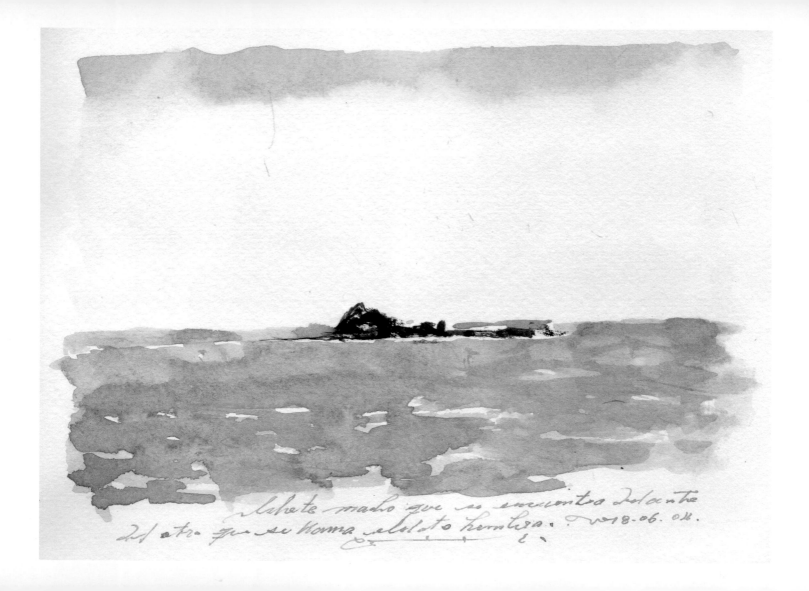

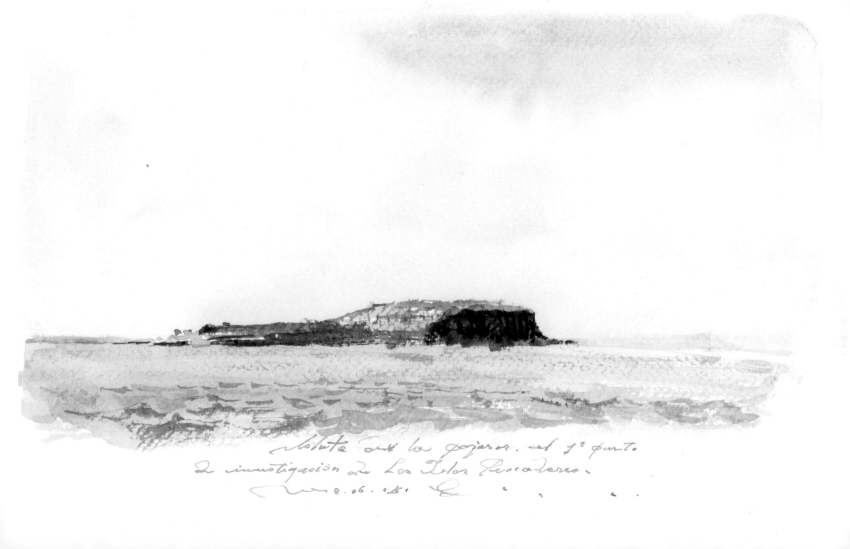

Silueta del los pajaros. el 1º punto
de investigación de Los Islas Pescadores.
8.06.01

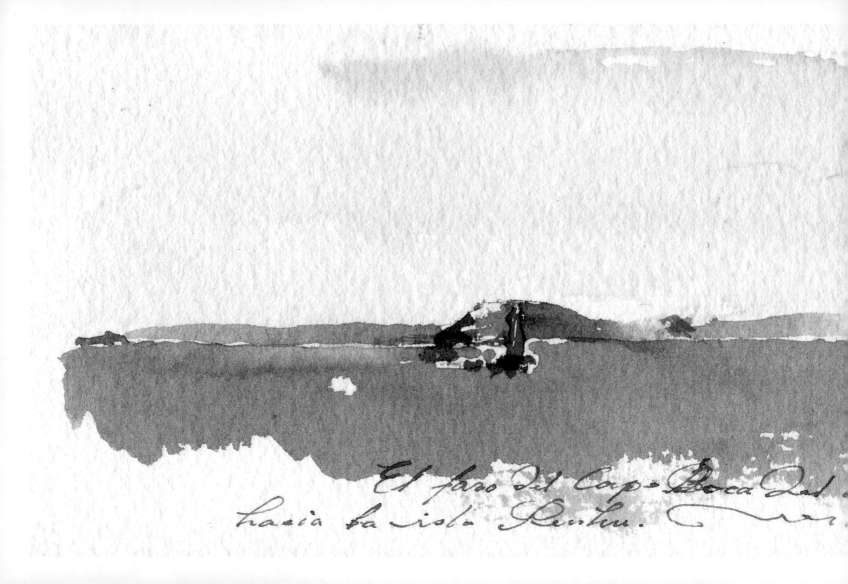

El faro del Cap Boca del
hacia la isla Perdu.

浮塭燈塔

扁的布朗尼在海上星羅密布。伙伴們開始準備待會在馬公外海與當地領航員的會面，我則是開始記錄「多羅滿號」與澎湖第一次接觸的時刻，但這其實是我與這個群島在廿多年之後的重逢。

我背著帆布醫生包爬上甲板，拿出畫具準備迎接挑戰。開闊的海洋是沒有邊界的，因此要在這麼遼闊的視野當中擷取一塊放在畫紙上是個困難的任務，尤其當我面對的是與陸地完全不同的空間感受時，特別是刻畫著船隻航行方向，那左右無限延伸前後無盡綿延的視野，讓熟悉一般畫紙所謂黃金比例的我在決定如何下筆的瞬間，感受到習慣的陸地文明與正踏入的海洋荒野，在所謂的視覺再現的這個概念在尺度上難以相容的衝擊。我一直思考眼前的海洋要如何框在畫紙的黃金比例當中，好讓我拿著它轉身朝向陸地，告訴岸上的人們：看哪！這就是大海！而海洋則是自顧自毫無邊界地存在。這是海洋給予陸地思維的我最基本的質問，我一上船就感受到了這個問題，但遲遲到了澎湖外海才被這遼闊到無邊無際的大海逼著做出回應，我端著手上的紙，橫著再對折一半讓圖畫紙變成放得進更多海平面的長條形比例，試試看吧！

畫畫時才感受到原來船其實跑得不慢，剛剛才畫了一筆的小島轉瞬間已經漂流向遠方，我被逼得下筆疾速才有可能趕上航行的速度，於是不僅是調色、觀察、落筆全部交由直覺來處理以外，閃逝的影像還要讓記憶來掌握，眼睛不過就是個中性的鏡頭。尤其當我畫到風櫃里那個顯眼的紅色浮塭燈塔時，下筆時它在航道前方，最後完成時它已經快要跑到視線之外，然而它的影像卻也深

深烙印在我的腦海之中，我完全靠著記憶幫忙完成這件速寫，幾乎沒有時間做任何思考與判斷。一開始，我認為這是海洋殘忍逼著你誠實面對它，但最後我才發現在海上要面對的其實都是自己。

在馬公外海，將會有當地一位資深的海洋保育工作者陳盡川先生迎接，並且為我們領航；卉君在船上解釋說，因為澎湖水域淺、海底地形又複雜，一不小心就有船難的可能。陳盡川先生熱情支持黑潮到澎湖的探測，特地開著他的「金合全66號」前來帶水路，這個歷史性的海上會面，我企圖在上層甲板記錄下來。當兩船都停俥時，我們立刻感受到海流強勁地刷過船底，並且帶著船體生猛晃動，兩艘船像是跳著對不上拍子的雙人舞，彼此忽前忽後地漂流著。我剛下筆時，「金合全66號」在我的前方，結束時它

已經飄到後方將近卅公尺遠了，這狀況讓剛才的浮塭燈塔速寫看起來只像是一個老年人槌球的熱身活動般無趣。

記錄這張畫的時候，我問了陳先生的大名，我對於盡川這個名字好奇，順口也問了卉君是否知道名字的涵義。卉君說，「盡川，河的盡頭就是海洋，他是為了海洋而存在的人。」多年來，他在夜晚駕駛他的船，帶著夜視鏡在澎湖海面調查各式各樣非法漁獵的行為，並通報海巡人員前來查緝，使得澎湖海域的漁民對他的行徑怨聲載道。從小跟著父親在這片水域打魚的他也曾經認為這片無邊際的大海是取之不竭的漁場，但是在大約廿年前，他開始感受到大海似乎無法再回應他毫無節制的需求。這世代餵養著他們家族的海洋正在他面前枯萎，而他體認到自己必須做點什麼來防止那無法想像的悲劇在不久

的將來發生。我在船上遠遠地看著這位試圖成為海洋的男子漢在小船上渺小的身影，他跟我船之間彼此保持通話互相慢慢靠近，伙伴Zola帶著錄影機跳上他的船，在這片他心愛的海域上展開一次珍貴的訪談。

「黑潮島航20」的航行結束後的幾個月，這個當初在馬公外海讓我驚艷不已的名字成了社會新聞的主角，準確來說他是事件中的被害人，因為舉發潛水客在當地海域的不當採集而遭到挾怨報復毆打成傷，雖然這是他早已預料會遇到的事。顯然陳盡川先生認為這片海洋是值得人們好好珍惜的院子，要不它勢必在不久的將來成為一片荒蕪的海。然而在這院子裡濫捕的人們以絕對的暴力回應他的理念，在他們眼裡，此人可能不過是一個腦袋壞掉的大型海洋哺乳動物，讓他像是在海裡遇到的龍蝦海膽一樣，消失就好。

事實是陳盡川們不會因此消失，這群濫捕的人肯定也不會，但事情這麼僵持下去，倒楣的肯定是這片海洋。或者再推論得更遠一點，當澎湖水域的生物資源耗盡時，最倒楣的到頭來還是當地的人們。陳先生的想法不複雜，那不過就是把古人竭澤而漁的警語在現代提出，並且以良知回應，期待讓環境恢復成一個生態平衡的狀態，而人是其中要承擔責任的一分子。偏偏他遇上的這一群人，是脫離了古典敬天畏神的社會，由人定勝天的概念所餵養出來的新物種，在仍未被品牌以及包裝跟定價界定的自然環境當中，所有一切都被視為免費且取之不盡的，完全不計後果地拿取甚至破壞，高山大海都是他們撒野的地方，在這個星球上有如癌細胞一般地存在。

在「金合全66號」的引導下，我們頂著

昭和６６年，船長讀書以為生，今天在澎湖附近的
外海引導我們漁民水域探測。其一位老師投入海洋
珊瑚珠護的事务，以地檢測站去找到尊敬的船長
在嶼棒靠。

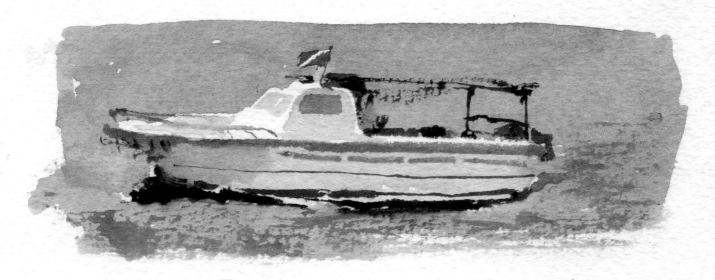

18.06.04.

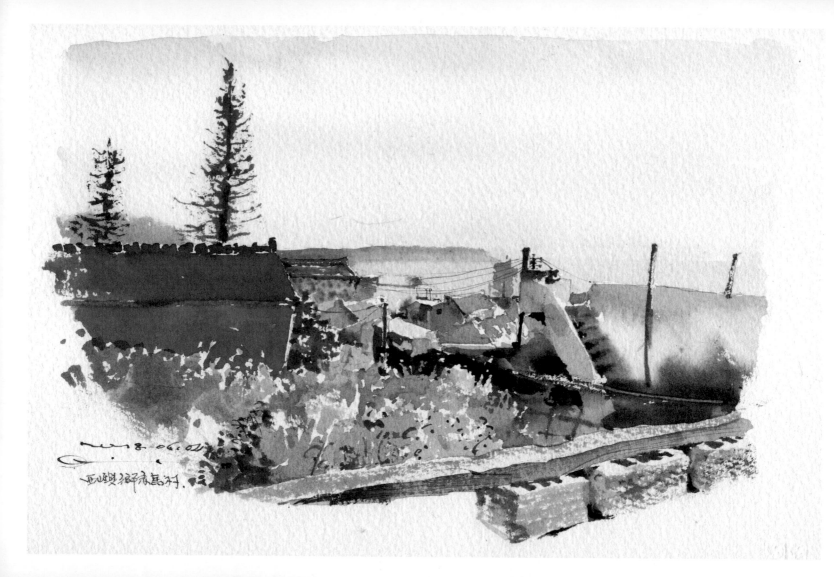

強烈的陽光跟異常顛簸的海況，安全地完成所有在馬公外海測點的工作，收工後的船跟著「金合全66號」穿梭在群島之間，兩艘船最後從馬公港外駛過，開進了西嶼鄉赤馬村清澈見底的小漁港。在港邊卸下一行人的行李裝備的同時，大夥兒先在岸邊把一整個大西瓜給分食了，再魚貫穿過漁港邊的小村落，爬上村子後方長滿仙人掌的小丘陵，往民宿方向前進；丘陵的最高處有一間超大的廟宇，它面向丘陵另一面的大海，在陽光下像個滿臉通紅的巨人矗立著。翻過這個山頭，我們看到遠處山腳下橫躺的一大片沙灘，海灣在午後的陽光下，像是海市蜃樓在我們眼前閃爍不已，想要游泳的伙伴已經吆喝著要衝向海灘，場景一如廿多年前我和大學同學到訪澎湖時一般瘋狂。

我清楚若是跟著去游泳，上岸時肯定傍晚了，於是我選擇先待在山坡上一棟可以一眼望盡整個赤馬海灘的民宅旁畫畫。我坐在地面感受陸地連結著整個星球的穩定，海風輕輕地吹在臉上，那是幾天航行下來已經漸漸熟悉的風，眼前透過逆光的乾草所過濾出來的陽光，完全不同於它在海上直來直往的刺眼。我的眼睛熟悉陸地的光，是每一個物體都會跟你喃喃細數它將會如何為你將陽光反射為條理分明的色彩的默契，而且貼心有禮地呈現出一致合理的色調變化。這一切的光線與色彩都是我熟悉的，我像是解癮般畫著這與海上迥然不同的一切，心中帶著一絲絲沒志氣的羞赧。

收拾畫具時剛好遇到拾級而上的屋主，她一看我這個生面孔就問說：「你是跟那些藏水的一起的啊？」我回是，順便問要如何穿越下面的村子去找他們一起藏水。走到海

灣旁，海裡聚著一群人，逆光下像是一群浮在水面上聒噪的水鳥，大聲鼓譟著要我走去旁邊的堤防上跳水入海。泓旭搖著手上的啤酒說：「大家都有跳喔！」我二話不說，走上兩層樓高的堤防，在大家熱烈的歡呼聲中，摘下眼鏡捏著鼻子往前衝，騰空下墜並且深深落入赤馬海灘的海水裡。下沉中，我毫無阻礙地漂浮於澎湖群島，那裡有我記得的吉貝，路邊掛滿仙人掌血紅色的果實，夜裡走過的崎裡海灘，艷陽下的西台古堡，滿是魚群的沙岸，與我同行的同學們，我年輕時走過的每一個白色海灘……噢，那死鹹的海水中微微混濁的質地，穿透海浪的夕陽像是一條條金黃色的絲帶拉牽著我浮出赤馬海灘，浮出在一群聒噪的水鳥圍繞的海水中，而且他們還給了我一罐啤酒。

晚上在民宿空地的大木桌上，有好幾大鍋料超多的海鮮粥等著大家晚餐，伙伴們盡情地享用這海味，伴隨著熱絡的交談以及一碗接一碗的熱粥，有著聊不完的話題。我們用餐的前方不遠處就是大海，我著迷地看著被閃電點亮但又聽不到雷鳴的黝黑深邃的遠方，那裡是大海，是烏雲，是未知的明天。

5

澎湖赤馬漁港—
台南安平漁港

雖然說當晚在赤馬村一夜無夢，其實，盥洗後大部分的伙伴都還在忙碌著自己的事情，我則是因為白天在海峽上摺出長條形的紙張尺寸來應付海上構圖需求這個突發奇想的做法，讓我必須在睡前好好調整一下繪畫材料的狀態。長條形紙張是一定要再多備一些的，原本「黃金比例」的水彩紙就大量變身成這個形狀來面對接下來的航程。其他像是筆以及顏料這些工具材料也都一併被拿出來仔細地檢視過一遍。表層被空氣中的海鹽腐蝕的沾水筆頭已經泛出細沙一樣的鏽斑，原本晶亮的黃銅部件也變得非常黯淡，我帶在身上的那支古董銀製沾水筆開始發黑，鐵殼的筆盒完全變成鐵鏽色，醫生包上的鐵製扣環更是鏽得一蹋糊塗，塑膠文件袋的外層包覆著一層乾掉的鹽巴，皮製的隨身包上透露著一塊一塊的怪異色調，像是正在對我哀

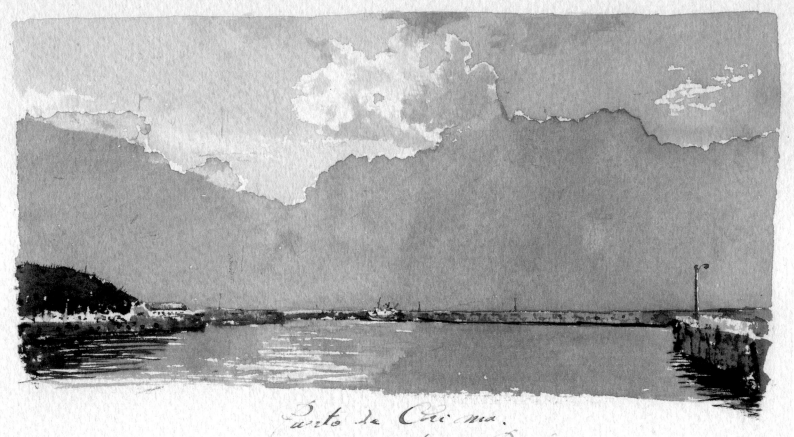

Puerto de Chi─ma.
un pequeño pueblo de Penguin.
018.06.20. Cai─────.

號著浸潤著海鹽外加曬傷的痛苦。水彩盤裡的顏料似乎都還夠用，只是空氣中的鹽分讓這些色塊的表面一直是濕的，像是塗了一層橄欖油一般油亮，這些無所不在的鹽，最終都將被塗進我的水彩紙裡面，成為紙上風景的一部分。

疲勞的身體在床上擺平後馬上沉睡，即便疲勞，生理時鐘還是在清晨準時啟動，寢室裡所有的伙伴幾乎都在同時間起身，節奏緊湊地完成收拾裝備、盥洗跟移動到餐廳拿早餐的動作。可能是我們在地面集體騷動的這股能量影響了天上堆積了一整晚的沉重雲層，濃密的大雨在我們起床後不久開始落下。大夥紛紛在雨中狼狽地跑去餐廳取早餐，衝去收拾曬衣架上早已濕透的衣物，再狼狽地各自躲到寢室草草結束早餐，此時雨也漸漸緩和了下來。廿分鐘之內，天上人間各自忙碌分別結束清晨的第一課，我難以想像以船為家的情況下，我們將如何安穩度過這個小小陣雨所帶來的不適，島嶼溫柔地提醒我們仍不屬於海洋的事實。

雨停後，我們開始慢慢在民宿的廣場集合，廣場貝殼砂的地面以及低矮的建築物完全遮擋不住這個充滿海洋與丘陵的環境，搭配上大夥背著大包小包一臉分不出是雨水還是汗水的狼狽模樣，這一切都讓我有一種大家在錯誤的天候出外露營的錯覺。卉君吆喝著確認還沒看到人影的伙伴是否還在這個節奏當中，集合大致妥當後，一行人腳底踩著粗砂沙沙作響，再度踏上昨日來時的小路，在濃得化不開的水氣中蒸騰著身軀一步步踩著水花，曲折於巷弄間的黏膩，雀躍地朝著港灣前進。走出村落進入港區時，原來社區巷弄間逼仄悶濕的空間感豁然開朗，迎在大

夥面前的是陣陣微風和那浮在清澈的海面上一堵聳入雲霄紫藍色的雲牆，後頭已經無法再被阻擋的晨光，正放肆地暈染著晨間所有的一切。大海倒映著這片美好，我們背著各自的行李裝備魚貫登船，絲毫不知今日的海洋，將以如何的面貌展現在我們面前。

今日的行程將會直達南方四島國家公園進行檢測，採檢工作完成之後，折返台灣前往台南安平港靠岸。在船離開西嶼一路向南的航程上，陽光已經從厚重的雲層中擠出了幾個破口。陽光前阻擋的雲仍然是墨黑色的，天空另一頭，則是被陽光照射到的一團一團雪白棉花糖一般的白雲，底下鋪滿細碎波浪的海面，映照著上方大片的白雲卻也同時暗沉的一如液態黑洞。然而，這黑雲白雲的態勢瞬息萬變，間或穿插著背後的藍天試圖穿透一切，抹去遮擋在前方的所有雲層的

衝動。隨著時間滾動，那是愈來愈無法遏制的一股變化，因此海面的黑白反影之間又出現了或大或小的天藍色色塊，而底下翻騰的海水則仍是一貫的深藍色基調。每一個出現在這個早晨的顏色以及形狀，都試圖在陽光真正定奪一切之前完全壓制對方所有的鋒芒。

大自然在我面前瞬息萬變卻舉重若輕地操弄著這一切，像是每日早操一般隨意悠哉。對於一個畫家而言，這眼前搬演的一切造成我內心巨大的衝擊，即便當下的我很清楚，沒有任何一個人類可以再現這飽含雨水的雲在海面上和陽光搏鬥的畫面，但這也遠遠超過我登船參加此次航行之前所能夠預期的，那是完全超出人類對於色彩與造型的思維以及描繪能力範圍之外的存在。跟大自然相比，我在這趟航海中所企圖達到的以及所

扮演的，不過就是個試圖拿著畫筆走這水路一遭的小丑了。

驅使我在這個體認下還能夠繼續的，或許是使命感，但也可能跟我對於目前的命運的認知有關。畢竟這趟艱難的航海，我有一整個計畫和對自己的期待要去面對，對於在蒼茫大海中航行的自己，這個渺小的中年人還有一個平凡的靈魂需要被重新試煉與拯救，說來可能言重，但航海中所畫的每一幅畫，都有可能是我平凡靈魂的救贖。因此，即便是這些熠熠生輝的雲朵跟海上的反影深刻而明確地照映出我做為畫家的不足，但是在這強大的天地變動的奇幻時刻，我沒有任何時間可以為我之所以是我而感到慚愧，唯有拿起畫筆直接面對大自然在早晨展現的每一個表情，才不辜負我在海上苦雨烈日地走這麼一遭。我拿起昨晚睡前褶好的長條形水彩紙，擺好畫具，一張一張畫著往南航行時一路所見的這些藍色、灰色、黑色與白色。但老天啊！天空與海面的變化實在太快，完全不同於船隻在海上破浪前行的速度感可形容的動態，天空在形態上的變幻全然就是一種宇宙間無時間感的現象或是頻率，我慢慢了解那是一種我必須要融入才能體會的狀態。簡單講吧，你必須要能夠體會成為一片雲會是多麼爽才有可能畫好一片雲，尤其是面對這麼複雜的一整個天空時。這顯然是個麻煩，目前看來我似乎面臨到要如何成為一團雲霧的挑戰。離開基隆的第六天，大自然在遼闊的大海上開始向我不斷地丟出直球，而期待中的救贖似乎遙遙無期。

我把所有的水彩盤都搬出來擺出一個無畏的陣勢，長形的和方形的都攤在身邊，裡頭所有的藍色都是我渴望的主動顏料，當

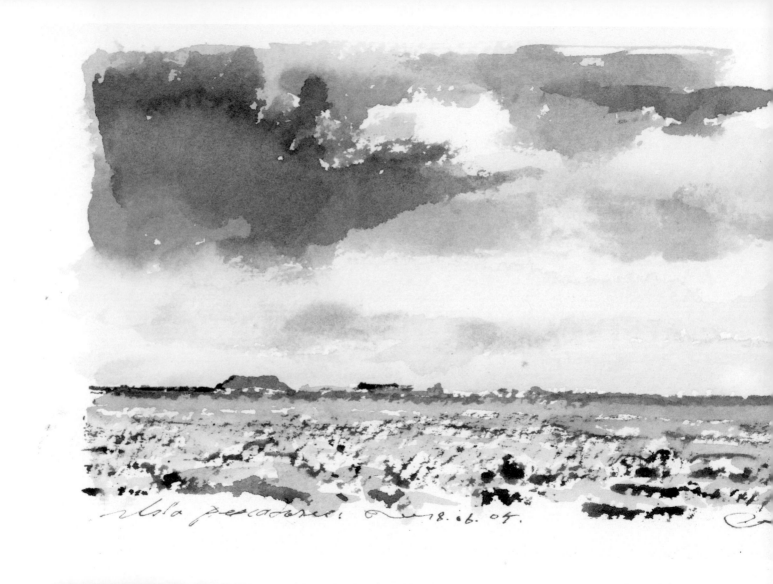

Isla pescadores 18.06.04.

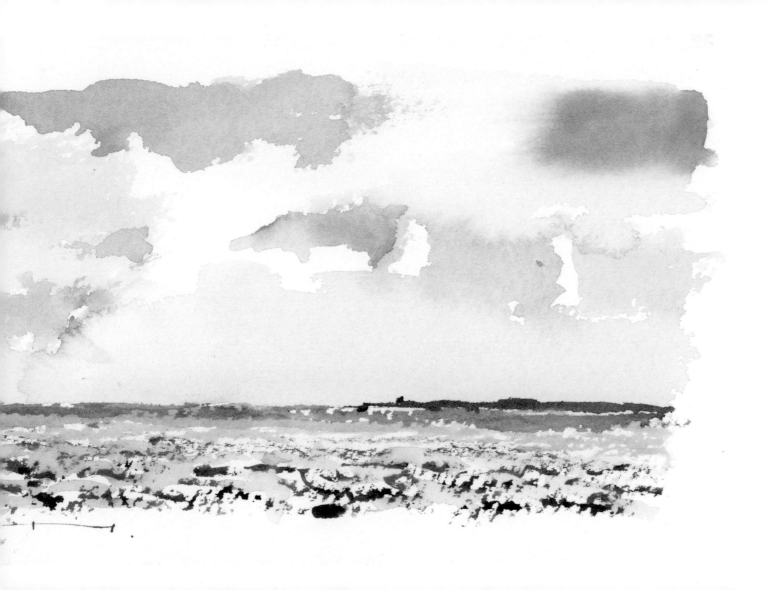

然紫色、土黃跟綠色都是重要的輔助色彩，兩者分別會成就色彩在畫面上的主旋律與變調。不時的即興是繪畫的自由之處，雖然大家常常在過程中放棄它，但這是我在畫紙上表現這個迷人的早晨時，無論如何都不能放棄的態度。於是我拿著飽滿的水彩筆，像在木琴上演奏莫札特的〈土耳其進行曲〉一般在調色盤上敲擊著幾個特定的顏色，有點誇張地開始大筆觸大動作在紙上拍打按壓，所依據的都是心中「感受到的」天空中每一個部分的分量。此刻，人「必須」要變成接收器，而這個接收器唯一的要求是絕對敏感，那是一種近乎通靈的神經質，靈敏到可以感受大自然的律動。坦白說，我應該要畫出來的就是這個我所感受到的律動，但遺憾的是，大家看到的通常是最表面的形象，也就是最後都會被簡稱為海的形象。

航行因而變得忙碌且緊湊，此時的太陽也已經帶走所有晨間大雨留在船上的雨水，南方四島的身影也出現在視線裡。澎湖黑色玄武岩的質地，讓每一個小島在海上呈現出剛硬且無法被忽視的身形，黝黑而神祕。我們的船漸漸靠近東吉島時，船上的氣氛開始有了明顯的轉變。長年走跳於這片水域的伙伴注意到島嶼不同於往常的樣貌，其實連我這個陸地人也感受到了，那是黑色海岸邊綿延不絕的一條有如白雪的「沙灘」所引起的騷動，那道雪白在黑色岩石上呈現出的對比是如此令人難以忽視。船上馬上放出空拍機筆直地飛向東吉島，近距離捕捉這片白雪的影像。身旁的伙伴 Ula 說：「那白色不是沙灘，那全都是保麗龍，只是今年實在是太多了。」

我們小時候流傳過一個笑話，笑話裡

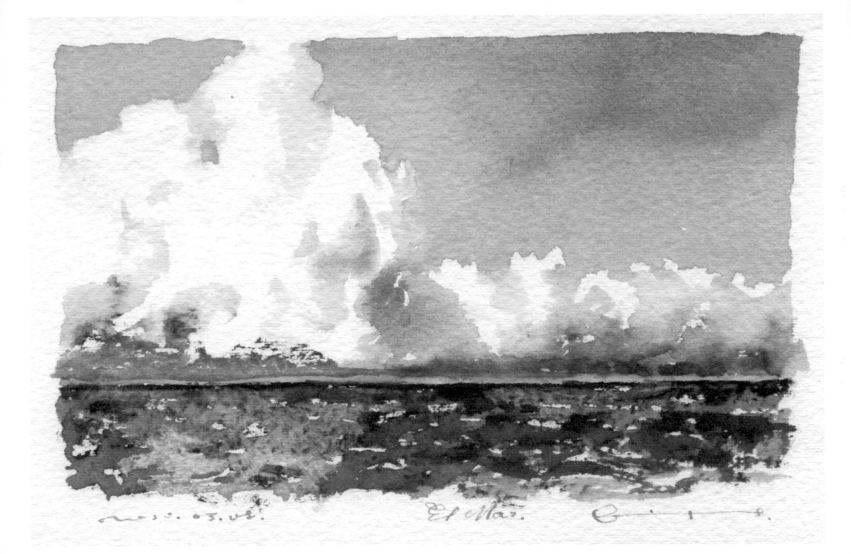

El Mar.

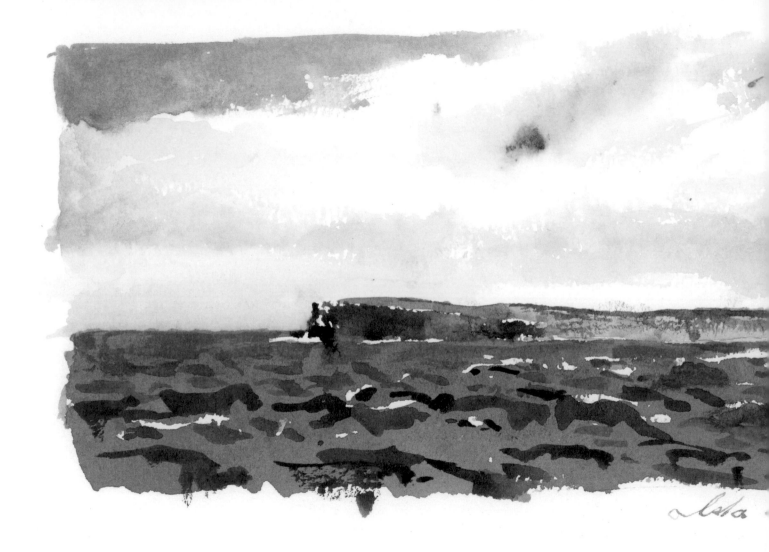

鋤頭嶼

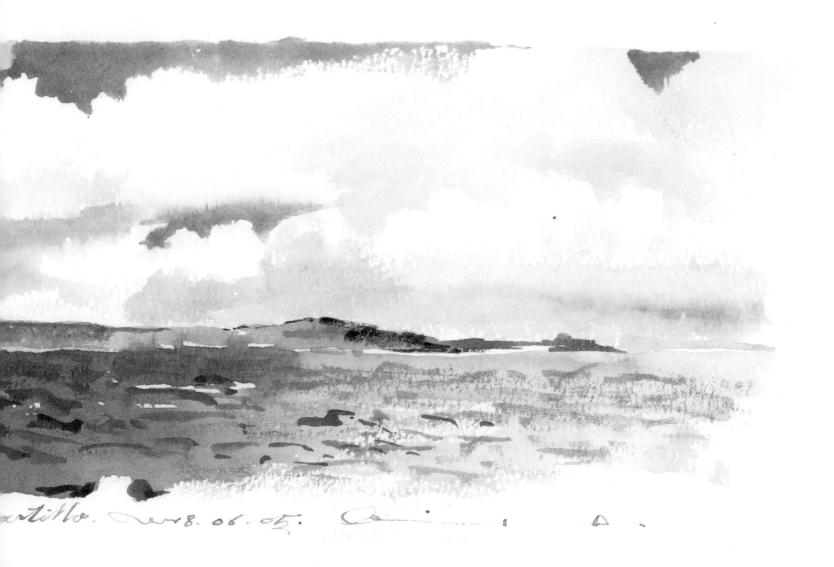

artillo. 18. 06. 05.

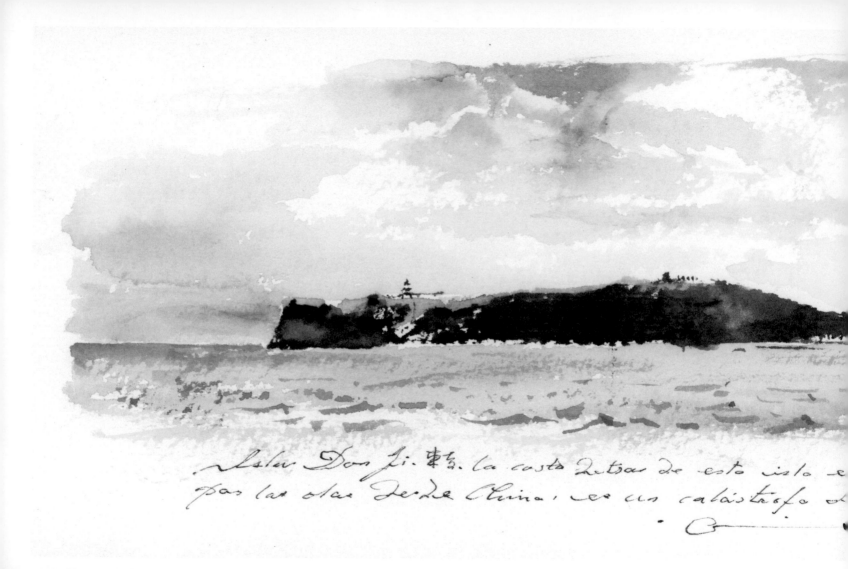

Isla Don Ji. 南二. la costa Letras de esta isla e
pas las olas Jeche China, es un catástrofe de

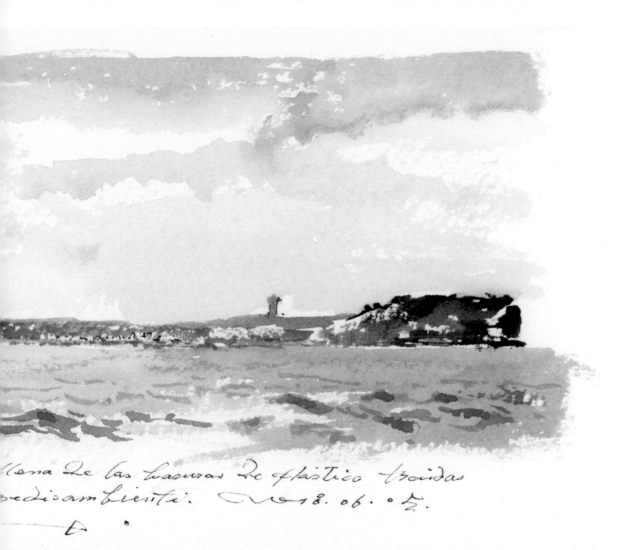

llena de las basuras de plástico traídas
pedio ambiente. 18. 06. 0五.

東吉島

提到有一隻小海龜在海上遇到一個白色不明生物，小海龜問它是什麼東西，白色不明生物回答：「我是龍！」然後就漂走了。一百年後，小海龜變成了老海龜，牠又在海上遇見這個四處飄浮的龍。老海龜問它：「龍！你到底是什麼龍？為什麼比我還長壽？」龍說：「我是保－麗－龍。」還記得第一次聽到的時候，我笑到流眼淚，覺得實在是太好笑了，而且長年以來，我都把這個笑話當作一個幽默典範。因為我們都知道保麗龍真的很長壽，在這個世界上的存在肯定比海龜要來得千秋萬世。然後呢？沒有然後了。一陣大笑之後，我們並不會再對它的基本設定多做思考，去想想看地球到底可以裝下多少這些千秋萬世的保麗龍，畢竟不過是一個笑話罷了。我們從沒想過這笑話其實可能是一個恐怖的詛咒。

當我在東吉島外海看到由一大堆保麗龍所堆積成的雪白色海灘時，腦海中第一個跳出來的，就是這個當初讓我笑到流眼淚的笑話。當地人當然會抱怨說東北季風來的時候，從北方漂來的都是中國那邊的塑膠垃圾，對這個狀況似乎帶著一點無辜，其實相對的情況之於菲律賓那方的說法，可能就換成海上漂來的都是台灣那邊的塑膠垃圾，語氣中也帶著一種南洋風味的無辜。事實是我們都在一條流水上，面對這些愈來愈多幾乎永遠不會消失的龍，在面對解決這個問題的挑戰上，我們卻似乎還處於觀望以及停留在找幾個更舒適的藉口來逃避它的心態，但很有可能屆時時間已經不站在我們這一邊了。這也是黑潮的檢測船出現在這個片水域的原因。科學性的數據蒐集以及分析，再加上持續性的重複採集分析所累積出來的有效資

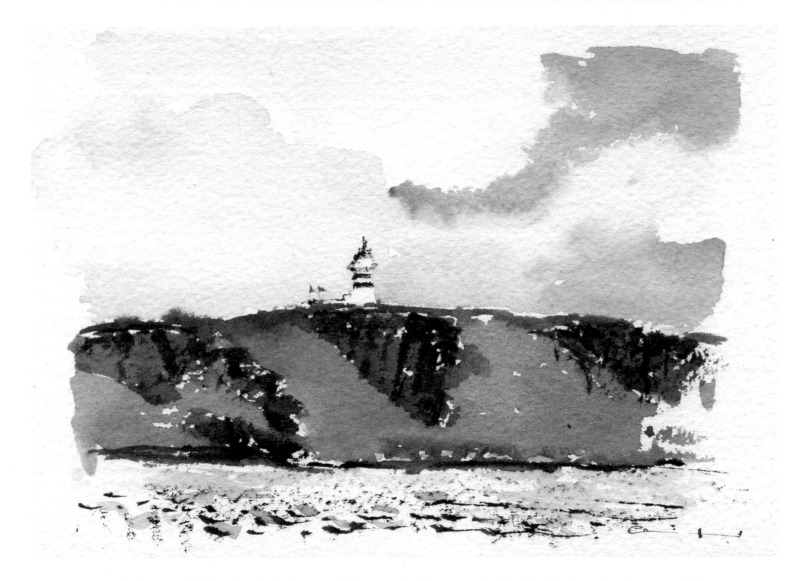

訊，理論上將會中性地呈現出海洋環境的狀態是否值得我們擔心，抑或是我們仍有可以繼續樂觀揮霍下去的本錢。

這當然是一個極為中性的陳述，但是目睹原本一片純黑的海岸被覆蓋上綿延不盡的保麗龍對我的衝擊實在太大，想到早晨還在喟嘆人類永遠無法比擬大自然的神奇力量與美之後，緊接著看到的是那雪白色保麗龍鋪成的海灘，難免會想，難道人類能做到的就只是這樣嗎？這趟航海之後，每一次再想到那雪白沙灘，或者要向人訴說這片沙灘時，我總是會短暫失神，喉頭緊縮甚至哽咽，老實說，航行至此，對於海洋的未來我已經很難再抱持樂觀。

在南方四島水域上的水面科研航行，對於部分熱中潛水或是水底攝影的伙伴來說都是一種煎熬，水底有他們熟悉的世界，而水面上則是有工作以及責任的牽絆。我們的潛水員 Zola 就一直提到一些我們正航行經過的潛點，或者是眼前正在接近的著名觀光熱點（藍洞）。經過這些地方而不能去跳水探一下水深，就像是要我遇見這片美麗的大海不要拿出紙筆畫畫一樣令人難受。我們在國家公園海域的檢測計畫，在烈日下一個小島接著一個小島繞圈圈地完成，每一個小島都會在周邊幾個預先規畫好的點停留進行檢測，在這個已經有點規律的流程中，我發現身上帶的 Cerulean Blue（天藍色）已經見底，我眼望著前方海天一色的藍，心底盤算著今天要如何在安平靠岸之後，能弄到一點屬於自己的藍色顏料。

回程的航道上，我們在船上聞到一股淡淡的鹹香，那是一種鹹菜特有的氣味。在海上聞到這股屬於餐廳的味道是有點離奇了，

後來才發現原來當初離開花蓮港時，用來做為海上航行驅除厄運而掛在船頭的那一串紅辣椒，在數日海鹽陽光雨淋日曬的自然料理之後，竟慢慢發酵出一股鹹香的醬菜味，這讓人實在不由得不去讚嘆時間這個變數的奇妙，而就在這個當口，樓上甲板傳來驚呼以及連續不斷的幾點鐘方向的報位聲，伙伴大喊：「海豚！海豚！」

這是這艘長年巡弋於東部海域的賞鯨船，在西部的海峽航行將要一週之後才遇上的第一批、也是唯一一批鯨豚群。海豚在好奇心的驅使下向我們靠近，剛好整船的伙伴幾乎都是賞鯨解說員，於是我的耳邊立刻傳來此起彼落的話語，如品種、性別、大概的長幼、甚至個性等我完全無從分辨起的資訊，因為對於牠們我只知道海豚二字，其他一概不知，也看不清楚伙伴們興奮地報出觀察到個體在水下做的動作與行為。但是有個感覺再真實不過，當我看到海豚群在海上一躍一躍地朝我們游來時，我的眼眶不自主地紅了。我盡力忍住這股突如其來的情緒海嘯，其實我很有可能當場被這群美麗的生物感動得哭泣，可是我真的不知道是什麼原因，若叫我解釋，我也只能像個傻子一樣重複說：我太感動了！我太感動了！

我後來私底卜跟當時同行的專業鯨豚攝影師磊哥提到自己在海上第一次遇見海豚時差點失態的事，磊哥只是露出一抹過來人的會心微笑說：「這樣你就知道為什麼我會一頭栽進鯨豚攝影的世界了吧！他們太吸引人了。」對於這件事，我是不太喜歡但實在無法不這麼說，這些奇妙的生物讓我感受到同為這個星球上的生命體，我們與鯨豚之間似乎天生就能在靈魂上互相牽引的那個奇妙感

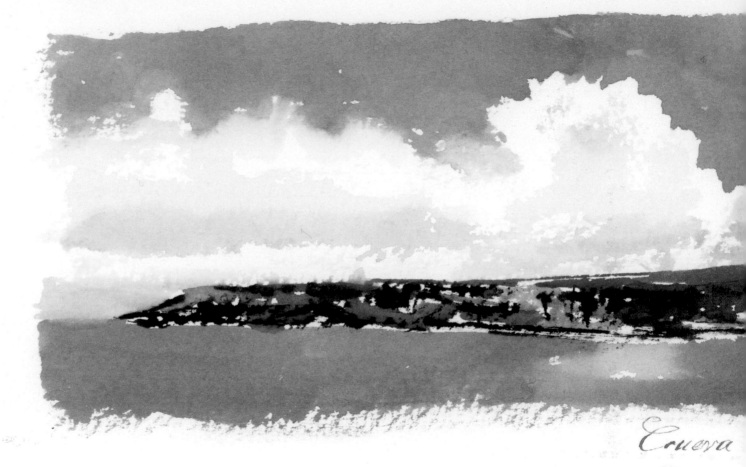

Cuenca

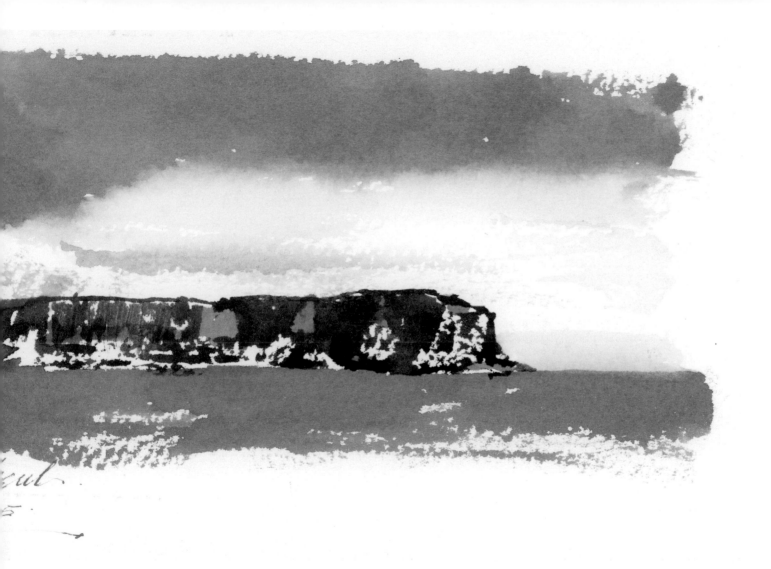

藍洞

受，那感動完全像是累世之後的重逢，是一種純粹靈魂上的觸碰，沒有糾纏，不需要言說的一股直接撫摸靈魂的力量直白地充滿了你，若我無法克制，我將當場為這狂喜在海上流淚哭泣。

船上的氣氛是歡樂的，因為這群海豚的出現，空拍機也飛出去追拍，而海豚給足了大家面子，在船邊忽前忽後地繞了好一會才離開。其後大家仍興致不減地繼續在海上東張西望，看能不能再捕捉到其他什麼會噴風的。儘管海豚群已經走遠，偶爾從水下彈飛出來的飛魚，仍然可以滿足大家對於這片海洋的期待。每一尾彈跳出水的飛魚，都會在空中努力地向左右伸長胸鰭，像是個志向遠大但終究落海的好孩子（我會這麼形容，是因為每一尾飛魚都有一雙如好孩子一般無辜的大眼睛），在風浪平穩的海面上此起彼落

地跳出水面並飛入空中向遠方衝刺，銀色的胸鰭在陽光下伴隨著周遭的波浪一起反射著金光。這些稀稀落落的飛魚陪伴我們航向台南安平港的最後一段行程，不知怎地，我從沒看過與船隻航行方向相逆的飛魚，也許牠們骨子裡真的是一群好孩子！

當嘉南平原的海岸出現在眼前，周遭的水域也漸漸看不到飛魚的身影，手機在船上的收訊變得相對穩定，但海水的色澤也漸漸混濁，這是回到繁華人間的明確徵兆。從海豚離開之後，我就試著從社群平台上聯絡阿布，一位多年前跟我學過水彩的學生，在旗山工作的她剛好晚上都會回到台南的家。她在網路上跟我確認今天可以幫我帶一條天藍色顏料過來支援，這是我對繁華人間最迫切的期待，當然我還期待傍晚可以在餐桌上「適切地」吃一頓晚餐，最好是那種鋪了桌

巾的晚餐，毫無疑問那是我身為文明人如原罪一般的嗜好。

　　當晚入住的飯店床鋪鋪著雪白的床單，那張床活生生就像是由澎湖西嶼直送的白雲堆出來的，入眼的當下人心花就開。落地窗外是安平區的市街、公園，飯店給了我一個沒辦法更好的景觀。房間內寂靜無聲的空調，浴室內閃亮的蓮蓬頭，以及一疊同樣如同西嶼直送的白雲一般雪白的浴巾……這一切，讓你毫無抵抗力地走進並且恣意擁有這個今晚專屬的房間，這是現代便利生活的極致魔力，它讓你即使孤單卻仍然可以活得像個帝王。關上房門後，我刻意把航行至此所有畫的圖一股腦地傾倒在潔白的床單上，我那雙已經曬得紅到發黑的手，如獸爪一般在白床單上挑揀著這些水彩畫並且邊掉落鹽粒，有如攪拌著七彩生菜沙拉。四散在床上的這些大大小小的畫作，每一張似乎都還透著一絲絲的海風，像是片段的海洋，在這裡隨興串起屬於自己的即興式遊記，抑或是由我循著航行

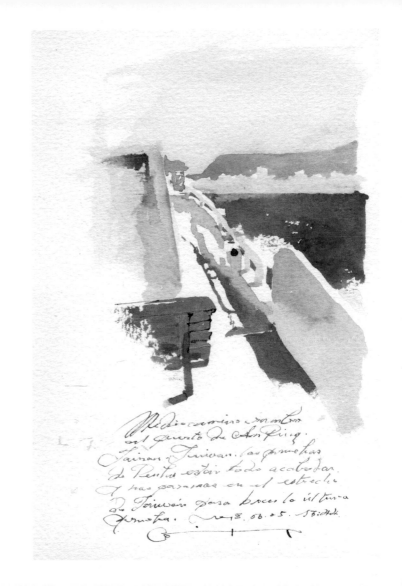

往安平的路上

的足跡拼接屬於我的航行版本，這種玩耍是屬於畫者的特權，過程令人感到愉悅無比。此時的繪畫比起這個豪華的單人房，更能讓你在孤獨時在精神上猶如帝王一般的活著。

　　我沒參加黑潮伙伴去市區品嚐小吃的行程，選擇獨自在飯店的餐廳尋找那個鋪著桌巾的晚餐，到餐廳時發現剛好遇上飯店當月正在舉辦的墨西哥美食節，這個排場完全合我的胃口。在餐廳裡，我見到另一位攝影師端著盤子尋找菜色的身影，這讓人不免莞爾，我私下認為我們反映了部分中年人無法擺脫的那份布爾喬亞式的生活偏好，對於四處吃吃喝喝的玩樂已經提不起興致，好好安靜地吃上一頓適切的晚餐，那就已經是神的庇護，但也可以白話一句，我就是累了。

　　對於那些令人滿足的各色美食，至今唯一仍然讓我保有記憶的是一盤活色生鮮的蔬菜沙拉，綠色透光的生菜葉，加上各式的蔬果配料，淋上美味的醬汁，再搭配微微辛辣的洋蔥跟鹹香的橄欖，盛放在潔白的瓷盤上以閃亮的刀叉分食，味蕾有如在幾天的禁慾之下得到了天降甘霖般的滿足。或者說，我對於這類蔬果生食的渴望，在幾日的航海以及外食類型內容的制約下，到今晚累積到了一個高點，這餐廳對我來說有如一個小港口般足以安穩停泊，在昏黃的燈光下，我帶著滿身的海鹽靠在這有如夢中白色的港口邊，靜靜地補充著幾日以來的匱乏。

　　就寢前我在飯店前和阿布見面，她在旗山的冰淇淋店，我一直沒時間過去好好地吃一遍。留學義大利的她最後選擇離開台北的工作，回到家鄉經營那間傳到她算來第三代的冰店，老店從台式剉冰店經過她的全面改造，變成一間義大利冰淇淋店 Gelateria，原

來的台灣式紅瓦平房還是保存著，只是產品換了。當晚見到的她才剛挖完冰淇淋下班，就帶著一管天藍色的水彩顏料過來支援。其實阿布本身除了是獨木舟玩家，也是一位造舟人，對於黑潮的這個活動持續關注著，水彩顏料交到我手上之後，她問我週六船會開到哪裡？

「到屏東後壁湖啊！怎麼了？」我問。

「我休假，開車過去衝浪順便載一車冰淇淋過去挖給大家吃。」

6

台南安平漁港─
高雄蚵仔寮漁港

早晨船駛離安平港時，我們經過一大片又一大片的蚵棚，竹子架起來的骨架之下綁滿了增加浮力的保麗龍，沿岸的沙灘地上則是放置了一堆堆已經破損髒污的廢棄保麗龍。這些不要的廢料天知道誰會來收拾它們，至於那些掉落在海上四處漂流的，舉目望去到處可見。蚵農以這樣的方式放牧並且建造起沿海這一大片的蚵田，我們進出安平港時，都曾與拖著這些棚架的蚵船錯身而過，有的是拖進港區維修，有的則是拖出外海放置，看得出來這是個有活力的產業。然而令人驚訝的事實是，在安平港區的這些養蚵棚架都不是合法的，這裡的人都心知肚明，而每天在夜市點上一份蚵仔煎的我們，則幾乎對此毫無所悉。

對於盤子裡的蚵仔毫無所悉的事其實太多，但是蚵農為了能夠延長保麗龍浮桶的使

用壽命，而不定期會把浮筒外老舊的皮殼刮去的作法，造成周邊海域變成保麗龍濃湯的事實，我們實在不應該忽視。蚵仔如果是大海中種植出來的蔬菜，大海就是那片供養我們的土壤，土壤中的美麗與醜惡，全都成為它所生養出來的食物的一部分，日復一日地填塞我們的腹肚。當我們的船從安平外海布滿蚵棚的縫隙中蜿蜒地行駛進入南方海域，有如在島上居住了一輩子的居民，第一次要去看看盤裡的海鮮是從什麼樣的海水裡生出來的；是日，晴空萬里風平浪靜，但海面依然白馬遍布。

船先沿著西海岸上行至曾文溪口，那裡是今天檢測的第一個測點，對於航行於台灣島西岸海域的船員來說，除非熟悉地形地貌，否則陸地上的一切看起來，幾乎沒有任何可以供作辨識的特別地標。遠處的陸地一片平坦，但是充滿了聚落城鎮以及工廠。

今日的檢測點由偏北的曾文溪口開始，往南一路到達蚵仔寮南邊的後勁溪為止，選擇的全都是由嘉南平原流入台灣海峽的溪流的入海口，這個區域的海水混濁異常，視線所及的海漂垃圾卻又幾乎個個都熟悉得叫得出名字，飲料鋁箔包、泡麵紙箱、保力達P的玻璃罐子、塑膠垃圾袋、塑膠杯……那是一種尷尬的熟悉，船上每個人都清楚這些都是住在島上自己人丟的，越過千山萬水終究在天涯海角遇見你，堪比一段禁忌私情生下又拋棄的孩子與你在汪洋中認親般的尷尬。

撇去這些心中五味雜陳，這一路算是風平浪靜，因此檢測的作業就在這樣平平順順的節奏中一個測點一個測點如點名一般地進行。不管是海上或岸邊其實都沒有什麼特別值得記錄的事件，因此我便把目光轉向坐在

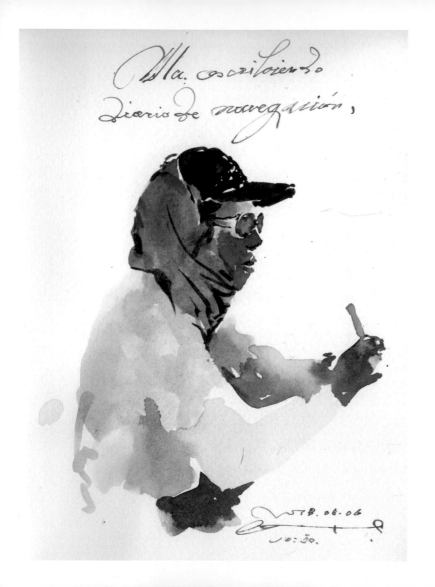

Ula, escribiendo
Diario de navegación,

78. 06. 06.
10: 30.

我身邊的伙伴。Ula 是隨船的鯨豚專家，當時還在為博士論文結尾這事牽絆著，但是為了島航的這個計畫，她與另一位個頭非常嬌小的研究員 Olic 承擔了全程水底聲紋記錄的工作，她們兩位都是黑潮資深的導覽員，也都是非常專業的海洋生物學家。Olic 幾乎無聲地存在於船艙的各個角落，我跟 Ula 比較有機會說到話，那可算是我自中學畢業之後與生物學距離最近的一段時光了。

在她們的眼中，目光所及海上的所有生物皆有其清楚的樣貌、名稱、習性，甚至聲音，例如 Ula 就曾播放一段她錄到的槍蝦在水底射擊的聲音給我聽。槍蝦是一種會以一支特化的螯擊打，發出方向與能量集中的聲波束，並以這束強力聲波來擊殺遠處的獵物，其功能有如在水底只消對著仇家彈一下手指，對方就會五臟六腑迸裂而亡一般的神功，因為聲紋明顯，

Ula

也是她們採集時重要的一個生物性指標。

　　Ula與Olic的聲紋組在每到一個測點之後，就會丟下一個帶有雙浮筒的水底錄音機到海中，船便會駛離測點停俥保持靜音，在相隔約十分鐘左右再駛回測點以長鈎撈起檢測器材，Ula會負責打開防水桶取出錄音設備。

　　「這設備是日本的研究學者借給我們的，國內沒有。」Ula私底下向我這麼透露。

　　往北上的航路，Ula拿著一疊紙本紀錄在我身邊坐下，黝黑的膚色反照著海洋與天空的藍，她正在整理簿本上的數據。我抽出紙筆捕捉這個瞬間，同時也是曾文溪口將要到達的瞬間，我要求她按捺一下，因為最後的幾筆會確定這個人像就是Ula，而這仍需要幾秒鐘的時間。當最後一筆落下後，她直奔船艙加入與Olic共同負責的工作，她的形

象卻筆墨未乾鮮活地留在船艙內的畫紙上，這個奇妙的瞬間讓我明瞭，當初要求大家去我房間一個一個畫人像是多麼愚蠢的作法。

　　日正當中的時刻，一樓半開放的船艙裡是相對陰涼舒適的地方，鯨豚攝影師金磊（磊哥）正在跟作家吳明益老師聊著。那純然是兩個世界的碰撞，而這種碰撞在整個島航的過程中，都在這艘船上到處謹小慎微地發生著，畢竟時間這麼短，空間這麼小，每個人都踩在自己生命的節奏上，以自身的專業與熱忱回應這趟航行。明益老師的工作是以文字紀錄者的角度，將每一位參與者迥異於常人的專業面向，以這次航行為背景，做一個有如近身側錄的呈現。此時的磊哥背向著他熟悉的大海，背後的陽光灑滿船舷。我面向他，有如剛逼近就要漂離一座海上的礁石般，急切地描繪著這位滿身海風的攝影師。

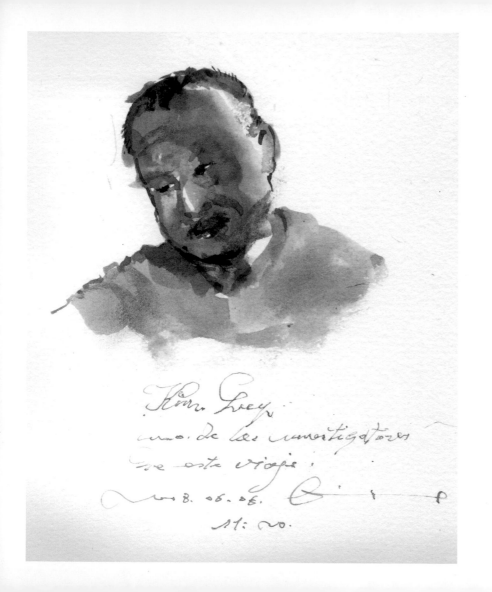

專業是維持這艘小船能夠在大海上無畏航行的強大能量，每一個人在船上的存在以及所展現的各個面向，都不斷地向我強調這個事實，每一位檢測者的動作、每一個船員觀看海洋的眼神、使用的物件、作息與節奏，甚至於穿著……這些都透露出同行的伙伴們，正如何以各自的專業來共同成就讓航行前進的那支無形的槳。例如，明益老師大概只要停下來，就是在閱讀與筆記，船醫總是注意著伙伴在烈日下的工作狀態並不停提醒喝水補鹽，而金磊則是一身隨時準備下水的狀態，不過這是我比較晚之後才看懂的，要不，我只會認為他是一位穿著不修邊幅的中年攝影家，就如同我圖中所忠實記錄的樣貌一般。

在畫完金磊之後不久，大家又都開

金磊

始活動了起來。下一個測點正在接近，對面西岸陸地風貌的變化開始引人注目，有幾根高聳塗成紅白相間的煙囪以及一長排建築外部元素不斷重複的大型廠房，占據了很長一段沿海的土地，由此海域行經的人是不可能不被這巨量的建築體吸引目光。島航計畫中在這附近規畫了一個測點——二仁溪口，看來不是沒有原因的，水中漂浮著大量垃圾，讓船艇操作MantaRay的小八與世潔在今天的檢測行程上幾乎是網網豐收，甚至有被垃圾塞滿到拖行困難的情形。

這次的測點二仁溪不管是溪流本身，或是溪流入海之後的海洋水質，所有屬於二仁溪流域的陸地與海洋的範圍內，都是惡名昭彰的重金屬污染區，當中還包含了上游的畜牧養殖所造成的污染，例如養豬戶直接排入溪中的豬隻排泄物，這等於是從化學污染之外，又另外加入嚴重的生物性污染。曾經這條溪流被宣布為百分之百污染並且已經死亡的溪流，從陸地上的廢五金處理廠排放出來的工業廢水，就是經由這條二仁溪排放進入海洋。那些會傷害海洋生態，甚至透過食物鏈危害人類健康的重金屬，全都不是我們肉眼所能看到的，然而卻可以對生物造成永久性的傷害，如神經或是生殖或是腫瘤等病症的誘發，當然也會連帶造成環境上（永續）的衝擊。簡單來說，即便移除所有上述的污染源，當年在年復一年大量拋棄堆積在溪畔河床的五金面板廢料，目前仍然躺在二仁溪畔或者部分已被沖刷進西部海岸的泥灘之中，猶如一個隱形殺手，持續不斷地將身上所有的毒素一絲一絲分解，融入溪流與海水中。

今日的停靠港是蚵仔寮，一個我從來沒

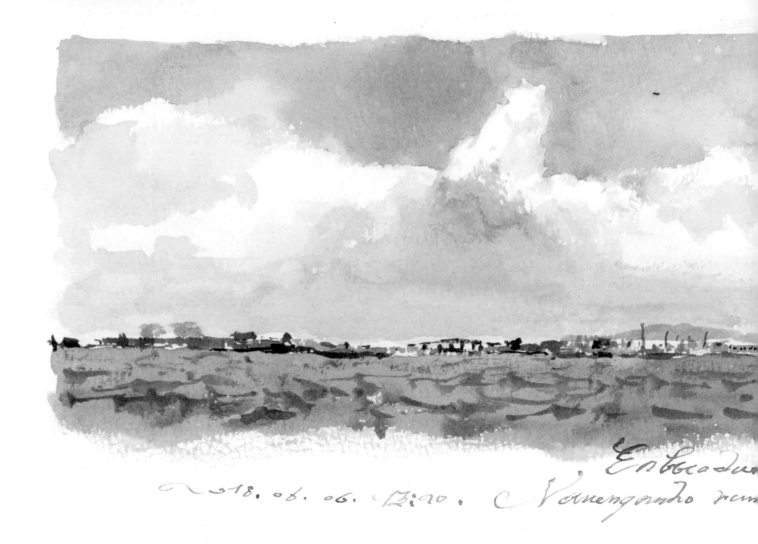

Embocadura

18. 06. 06. 13:00. Nocnenganho man

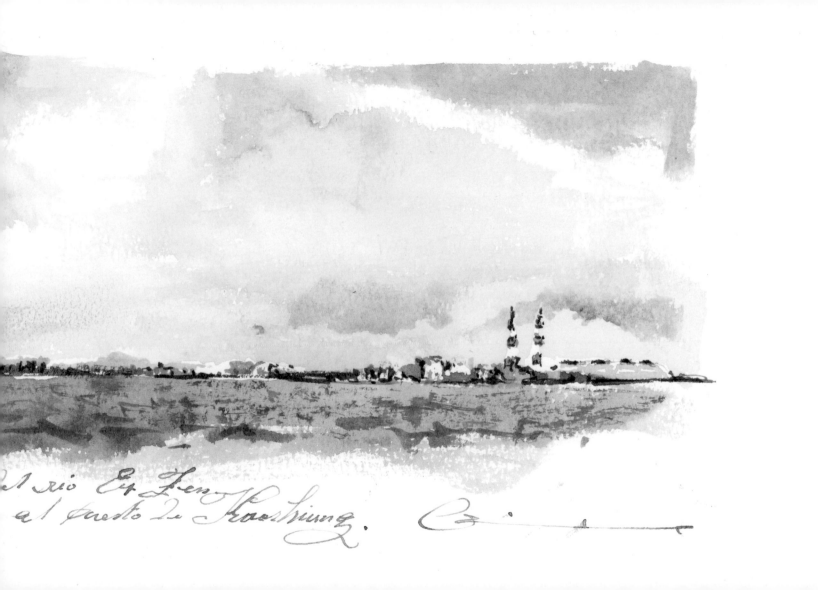

Rio Eu Tien
al puerto de Kaoshiung.

聽說過的地方，大夥上岸之後，直接步行到預定下榻的金馬KTV，那又是另一個我從來沒法想像的地方。老實說，整個蚵仔寮的行程所帶給我的衝擊從上岸後就沒停過，而我一直到了幾年後的現在，還是沒辦法使用確切的文字來形容這個地方，如果有的話，我大致上可以確認這次的登岸體驗，是一個對於同樣生活在這個小島上的我們之間，明確存在著文化衝擊的證明，這個衝擊至少是對比出南北的明顯差異，尤其在生活的調調上。

我們沿著港邊步行前往金馬KTV的路上，竟然有個像是大型檳榔攤的白鐵棚架就停放在人行道邊，上頭註明了某某鄉鎮代表服務處，一個沒來由就讓人感到歡樂的空間設置。向晚的時候服務處無人，但我應該會有興致去坐坐，泡茶聊天。這讓我聯想到古希臘的海邊小城市，都會有個叫做阿哥拉（Agora）的小空間空地，讓人聚集議論時事，它不必是形式上的廟堂，不過一定要是功能上的民意聖殿。我不知道白鐵棚架在這個活力十足的漁港確切的使用情況，但目的為服務或是溝通的地方性政治空間，其實是這個島上的整體基層政治樣貌的展現，不可諱言的，這個樣貌其實也反映出我們面對政治的態度，而我在蚵仔寮所見，比起北部這態度又更為自然與張揚地展現。

路邊的飲料店販售著超級大杯的果汁與各種名目與北部迥然不同的飲品，這顯然是獨立於連鎖商業框架之外的另一股商業創造力。金馬KTV是此行最大的彩蛋，這個標榜全台唯一六星級複合式釣蝦場，是的，除了有釣蝦場，有餐廳之外，還有網咖和商務旅館，所有你想不到的全都被複合在這間

KTV裡面。有趣的是，這麼大一棟建築物竟然沒有設置大廳，完全是一般台灣居住空間開門見山的那種處理手法。櫃檯旁邊有釣蝦池，也有用餐區，我們走上二樓會看到網咖區，聽說明益老師有時候會在網咖待上一段時間。對於這個網咖我其實應該要問問他的看法，但是他就跟每一次靠港住宿的情況一樣，有如一個無聲的人物，每每在頃刻間便隱身於無人知曉的去處。

　　整個一樓的區域到二樓的網咖都淹沒在似乎預算無上限的霓虹燈海中，幾個穿著像是隨時準備跳入海中潛水的年輕人，坐在超級浮誇的膨椅上打著遊戲，搭配一杯外表結滿水珠且閃爍著七彩光暈的飲料，因反射自電腦螢幕的藍光而無法辨識表情。此時，樓上開始傳來已經打開房門的伙伴們的驚喜叫聲，隨著用手中鑰匙開啟，我們也瞬間加入了喧嘩之中，這些房間的裝潢實在震撼人心，七彩霓虹燈一定不能少，至於每一間住房是以世界各個地區命名，如埃及房、中國房……並不是開玩笑的，因為裡面全部以大圖輸出貼好貼滿，好幾位伙伴看著牆上超大的金字塔與沙漠止不住地傻笑著，霓虹燈在他們（包括我）的臉上閃爍，大家歡樂的像是第一次離家旅遊的中學生。

7

高雄蚵仔寮漁港—小琉球白沙港

踩過昨夜一場大雨在蚵仔寮的地面留下的一塊塊積水，我們由KTV步行到碼頭邊集合，此時的蚵仔寮漁港邊已經聚攏了一群先到的伙伴與當地前來送行的朋友。在航行中每一天的靠岸總是會有人下船離開，也總是有人上船銜接他們留下來的工作，而更多的是在每一站負責接待與安排當地事務的友人，他們也是每一次啟航之後被留在碼頭上跟我們揮手道別的人，每一天都不一樣。對於這個撐起整個航行的人際網路，不論是海上或是陸地的，我完全無法在幾天之內認識清楚，但是我在短短幾天之內就可以體會其龐大與複雜，對於初次見識這一切的我來說，這個網有如祕密社團一般的存在。

今日的航程將一路南下開往屏東外海的小琉球，那是一個我從沒去過的島，當然也不可能有我認識的人，或是曾遺忘在島上的

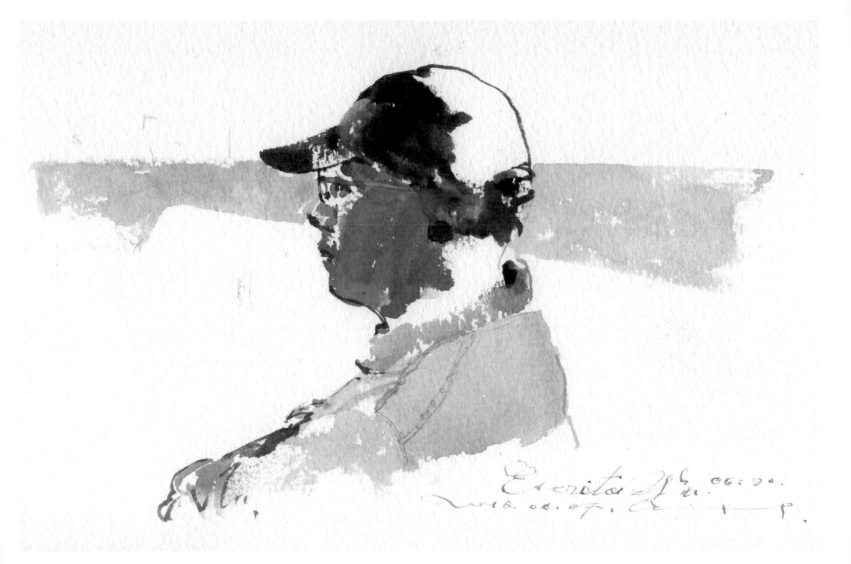

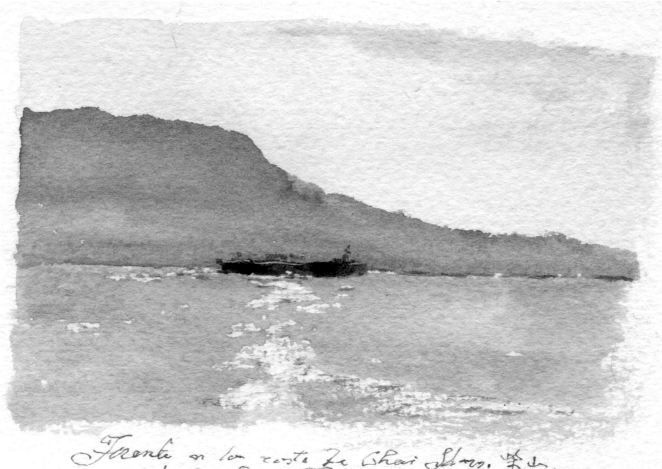

Frente a la costa de Chai Shan. 柴山.
Monte de Leña. Kaohsiung. Dec. 8. 06. 07. 06:56.

某個回憶等待我再去找尋。早晨的陽光很快地將周邊的溫度拉高，同時也開始在海面上留下愈來愈刺眼的反光，遠處開始出現西子灣旁柴山的身影，這是我在西部沿海航行時唯一可以明確辨識的地標。外婆家在高雄，小時候常跟著母親回去的那個外婆家就在這座小山的後面，柴山的影像因此給了我一個非常親切的感受。微風輕輕拂過海面，高雄外海一艘艘巨大的貨輪緩緩地航行，遠處高雄市的85大樓映入眼簾，一群人搭著船在晨光下緩緩南行的調調，給人有點像是要去度假的錯覺，而這個錯覺一直到我們接近園林附近的高屏溪時，遇上了一條橫斷在我們的航道前方，綿延到天邊的濁黃色的油污為止。這個超越塑膠濃湯的不明髒污，瞬間將大家拉回現實。

那是一條大約一公尺到兩公尺寬（或是更寬），長度則是延伸到看不到邊際，類似油污的泡沫漂浮在海面上，因此總體的分量龐大到無法估算。濃稠的質地在太陽下與海浪間微微地晃動並且閃耀著金黃色光芒，像是埋藏在地底某個遠古的煉金術士失敗的祕密，由昨夜的大雨給沖刷出來。負責水質含氧檢測工作的建榮拋出水桶撈起了半桶的髒污泡沫，同時以取樣的玻璃罐裝了一罐留做檢測，他一臉嫌惡看著他沾了滿手套的油污直說臭，一旁的卉君正忙著透過電話通報環保署，看來這需要一個記者會來說清楚這條黃色的髒污從何而來。

如果我們將這幾日從澎湖南方四島上看到的白色保麗龍海岸，台江沿海的保麗龍蚵棚，二仁溪外的塑膠濃湯海，以及接下來在小琉球沿岸會遭遇到的景象連接起來，就可以理解這道無邊的黃色泡沫的出現顯然不是

一個插曲，而是這個區域必然發生的一個環境現象，只是我們從沒想到污染竟然會以這麼多的形式冒出來。

當「多羅滿號」漸漸遠離屏東向南方的小琉球航行，我們又暫時進入一段開闊的海洋。視線之內若是沒有陸地的話通常也少見到垃圾，但我認為極有可能是塑膠垃圾在漸漸飄離海岸的過程中，經由時間風浪烈日與鹽分的侵蝕之下裂解成我們肉眼不容易察覺的小碎塊，極有可能是已經沉入海底，化身為海沙或是洋流、進入整個海洋大循環中成為環境的一部分，而如果這就是真相的話，無疑是噩夢成真的開始。

當海面再度出現四處飄浮的塑膠袋、紙箱與各式的垃圾的景象時，預告著小琉球就在不遠處。聽船上的伙伴說這裡是潛水者非常喜愛的潛水地點，再看著四周骯髒的海域，我心想這是潛下去看垃圾嗎？果不其然，在小島四周的幾個測點做完檢測之後，島航團隊在小琉球外海執行了這次航行當中第一次也是唯一的一次潛水任務，由兩位水下攝影師金磊和Zola負責執行，目的就是下水去看垃圾並且錄影。

Zola是一位活力十足的水底鯨豚攝影師，最早跟著參加金磊的東加鯨豚攝影團，在海底中了鯨豚施放的蠱毒之後，就再也離不開這些海底巨獸。她這次是以海底攝影師以及檢測操作人員的身分全程參與航行。這次的水下任務由她和金磊兩人搭配執行，對我來說，這是一個千載難逢的記錄時機。金磊先跟Zola溝通水下作業的流程，接著在船舷對船上的伙伴交代待會兩名潛水員下水之後，船上與海中的人員應該如何配合，如何溝通以及要注意哪些安全事項。此時Zola正

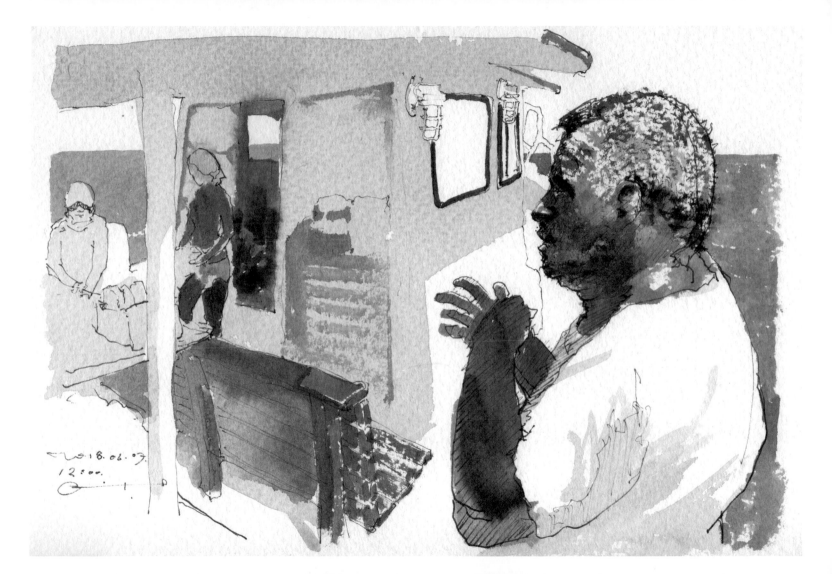

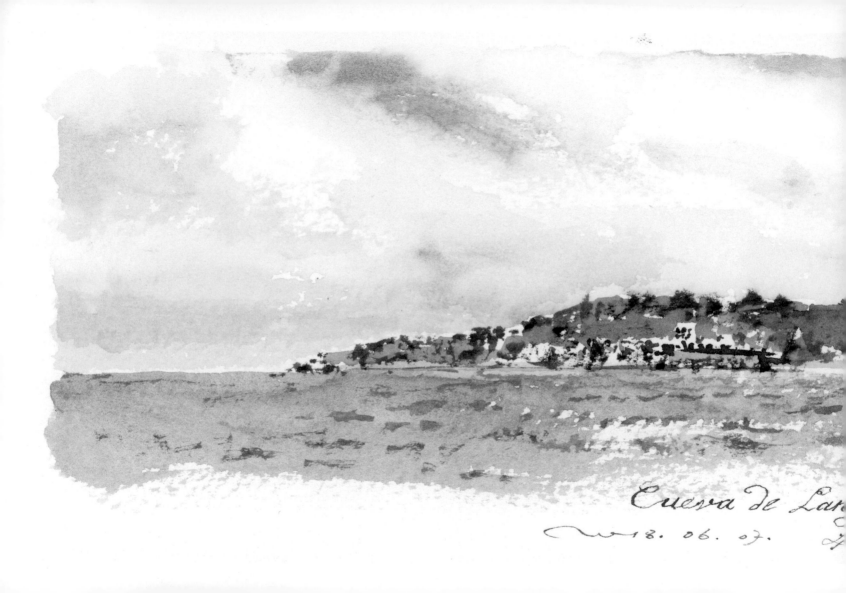

Cueva de Lan

18. 06. 07.

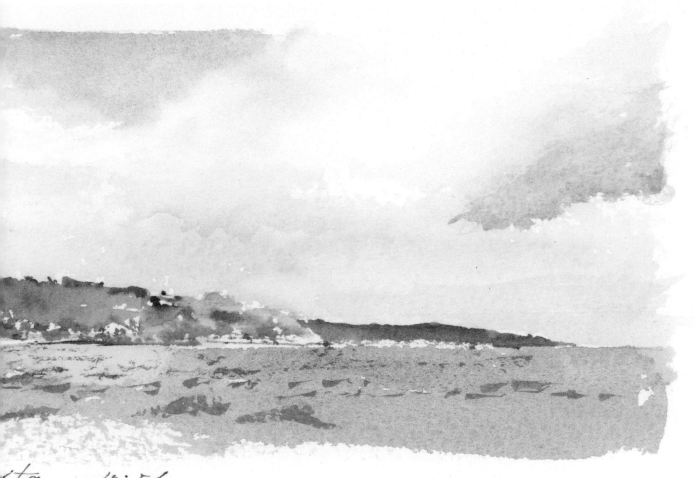

小琉球龍蝦洞

在船艙的另一邊套上潛水衣，我站在金磊的身邊快筆記錄這個瞬間。當勤前任務交代完畢後，金磊便開始著裝，我則是稍事整理後趕快跑去船舷他們將要下水的位置等待兩位就位。

正午的陽光強烈，照得潛水衣以及海面閃閃發光，潛水員身上的配件顏色、反光的部分、影子的角度，這些細節都在我快速記錄的過程當中，被我貪婪地刻印在腦海裡。在潛水員著裝完畢準備下水的時刻，我火速畫下他們的身影。我很清楚，此時船已經接近潛點，他們隨時會往船舷一靠，向後一仰就噗通入水了，像是電視裡看到的一樣。以線條記錄完畢之後，兩人旋即潛入水中，我則是立刻衝上頂層夾板搜尋他們在海中的身影，這次是用水彩直接上色速寫，而船舷邊的潛水員是我後來依照記憶中的光影色調再

上色的，非常有趣的經驗。

登上小琉球是完全不一樣的經驗，我們過午之後才上岸，一行人在碼頭等待通關時，一艘從高雄開來的交通船也進港，船隻仍在滑行靠岸，只見站在船艏的年輕船員大手一揮，手臂粗的纜繩精準無比地套在碼頭的纜樁上。我承認在那纜繩精準套中纜樁的瞬間，我曾經認為我們就是海洋民族了，但其實真的不是，當海巡來點我們有幾個人上岸時，我便又從這個幻覺中醒過來。我會說我們這幾日順暢至極的航行是一個夢幻泡泡，主要是我們這些人多半都不用經手這些每一次航行都必須遞出的申請手續，但是負責島航計畫的行政人員，對於這份沉重且無理的行政流程所造成的痛苦應該是點滴在心頭，因為每一艘船幾日要出發在哪裡上岸，船上載了幾個人，誰會在哪裡下

對頁｜磊哥與Zola潛水

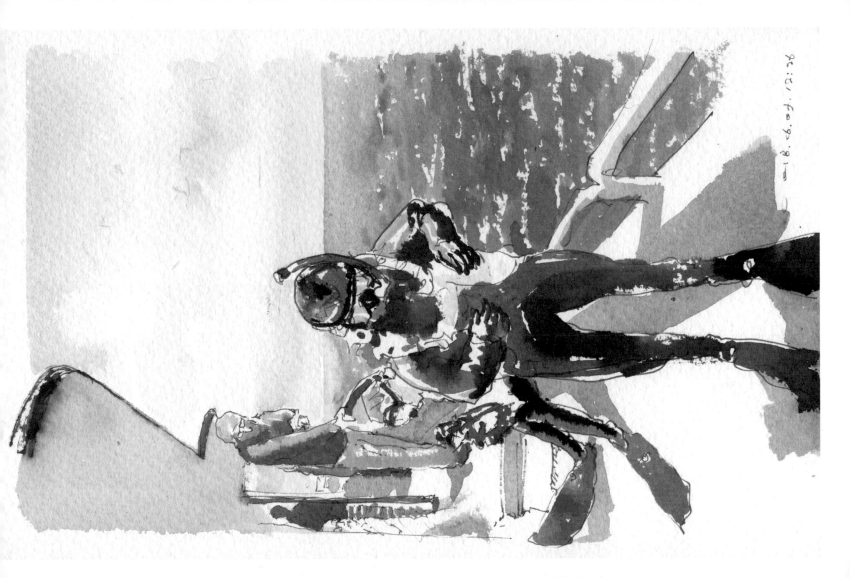

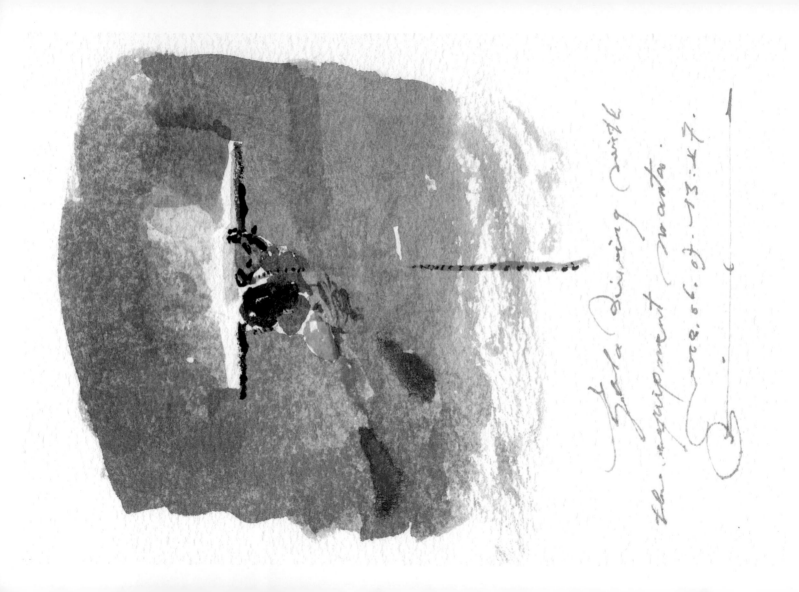

船，全部要事先申請報備，任何任意靠港上下人員的情事發生，就等著被函送。你能夠想像開車前要先跟政府單位申請（我下週三早上九點零三分要載老婆劉○○去廟口，申請停在東岸停車場地下二樓一○八號停車位，中午十二點會載老婆回家，申請停在某某街某某號前的停車位）……這就是我們目前這個海洋國家的運作方式。

上岸後所有人都租了摩托車，並且打開手機導航前往今日的住宿地點福安宮，我們今晚會在香客大樓過夜。上杉福安宮是一間新修建量體非常龐大的廟宇，正殿的神壇由一整片氣勢磅礴、做工繁複的鏤空木雕所包圍裝飾，在台灣本島少見這種作法，木雕也不是台灣師傅做的，對於這一點我其實有些失望，就像我一路騎來，在島上沒看到一絲傳統聚落的痕跡同等的失落，可能我走的地方太少，認識的聚落也太少，而這些都需要時間來慢慢補齊。

下午在房間裡終於跟金磊聊了一點關於他的水底攝影這份工作，直到那個時候，我才發現在他腦子裡的工作時空結構，一年當中會因為季節區分成好幾個活動地區，像是北半球的沖繩，北極海地區如挪威，或是南半球的智利，或東加。這些區分，全部都是各種鯨豚會在這個星球各地出現的時間與地點相互交會的結果。他掀開電腦叫出去年在東加海底拍到的鯨魚照片和一些片段影片，一邊回憶起當地的朋友，同時敘述屬於這個全球性的社群（分布在全球各地的鯨豚攝影師）的一些趣味小故事，他說到在挪威零度以下海水中下潛的經驗，以及大夥如何在上船後凍成一團發抖，那來自世界各地圍繞著這些海底巨獸的人以及他們的故事，從他口

中娓娓道來，讓人不僅感受到那深海的冷，也感受到那心中的熱。其實，他就像是一個化成人形的鯨魚坐在我面前，訴說著他遨遊四海的經歷，是啊！就像是一尾大海中的鯨魚般地活著。

就像之前寫到的，「那（航行者彼此間的對話）純然就是兩個世界的碰撞，而這種碰撞在整個島航的過程中，都在這艘船上到處謹小慎微地發生著。」我們總是會因著對方的行業或是專長而著迷，畢竟在生命中人們彼此如兩顆相異的行星般存在，各自閃爍光芒，並且在目視可及的範圍中吸引著對方。

8

小琉球白沙港─屏東後壁湖

清晨的小琉球港裡，幾顆黑色的球漂浮著，間或發出聽起來像是聊天的聲音，而從幽微的海風中可以分辨出那些浮球的確是在聊著。直到走近，我才看清楚，原來清晨安靜無人的港裡正漂浮著一群當地的老人家，我們巧遇了這裡的老人家晨間泡海水活動，一種小琉球風的早起會，交通船到港前就會結束。似乎可以這麼說，從台灣發出的船班還沒進港之前，這裡在某種程度上還是屬於小琉球自己的。

宜蓉是這次會離開航程留在島上的唯一一個伙伴，再加上在小琉球本地的活動沒有當地的協力，所以她跟著大家到了港邊，上船取了行李之後就站在港邊揮著手目送我們出港，而她孤單站在港邊卻掩蓋不住全身活力十足的模樣，也成了我們對於小琉球的最後一個印象。

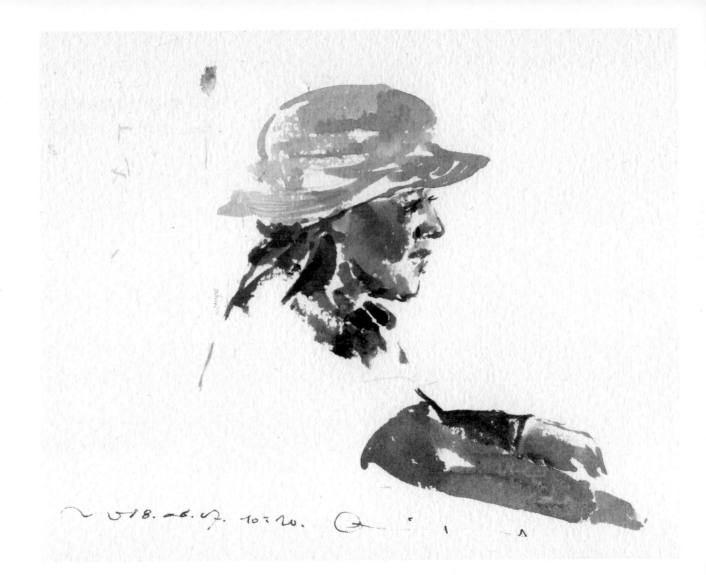

宜蓉

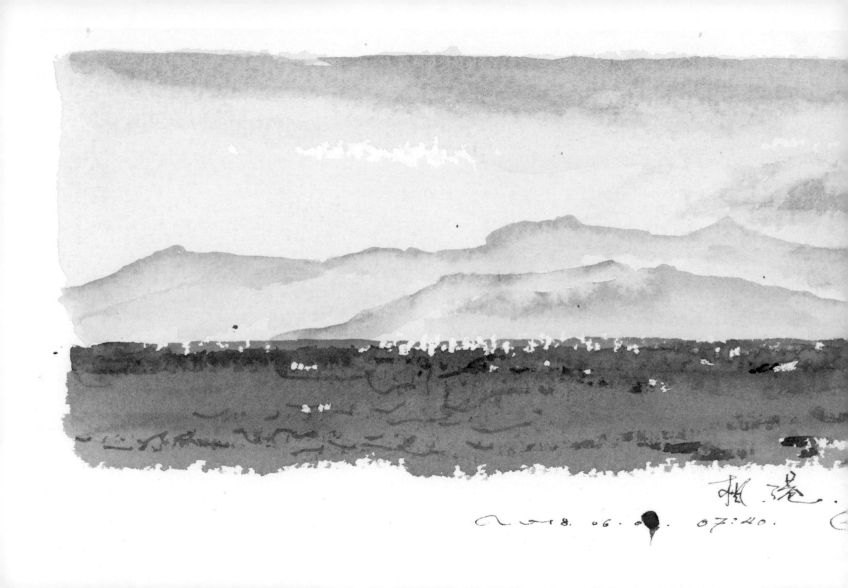

枢港.
2018. 06. 0 07:40.

楓港

今日由小琉球開向屏東後壁湖的這一段，對於好幾位伙伴來說也是最後的航程，大家在後壁湖上岸後就要搭車北上各忙各的了，像我要趕去參加明天小兒子的幼稚園畢業典禮，其他幾位如船醫子恆、檢測員彥翎、鯨豚攝影師磊哥以及《我們的島》攝影師小鍾哥都會下船，明天的蘭嶼之行看來又會是另一個全然不同的經驗。

我一邊在船上細數這次帶來的所有工具、紙張與材料時，才發現我一樣都不少地帶到航程的最後一天，行程中沒有一張水彩紙飛到海裡，所有的筆都還在它們的位置上，所有的水彩顏料都蒙上了一層海鹽，該生鏽的金屬也都全數變色。開關水彩盒的時候，生鏽的接觸點需要用更大的力道才能推動或是壓實，皮革全然失去光澤，收藏作品的塑膠文件袋外皮在不知道多少次的整理

中，被拍下一層又一層曬乾的鹽巴。我看著這些畫具與作品在早晨的陽光下閃爍，此時船正靠著屏東外海向南航行，東邊升起的太陽在海面上激起了一陣陣的波光。

在我回頭檢視最後一段航程的作品時，發現當初離開澎湖赤馬向南方四島航行的時候，為了事後可以追溯一路上不斷地畫著大海的順序，好方便比對這些景色彼時是如何在時間軸上變化著，而立下航程中的另一個規範──簽名的同時要記下時間，在這裡發揮了美妙的作用。當我再次翻開這些作品並且依照時間排列時，屏東外海的航行順序就自然呈現出來：早上七點四十分楓港，八點楓港溪出海口，九點零六分車埕四重溪口，十點五十四分墾丁大街外海，中午約十二點鵝鑾鼻燈塔，依照這個時間軸，它們便合理的呈現了當天早晨，船隻如

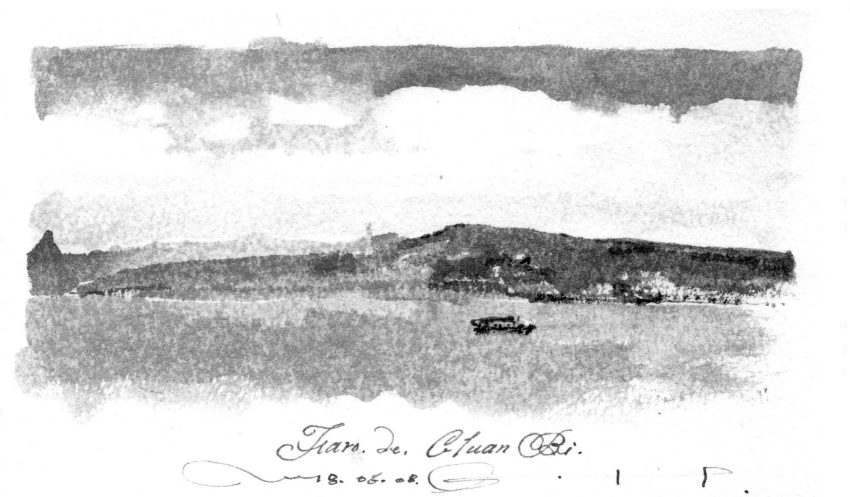

Faro. de. Cluan Bi.
18. 06. 08.

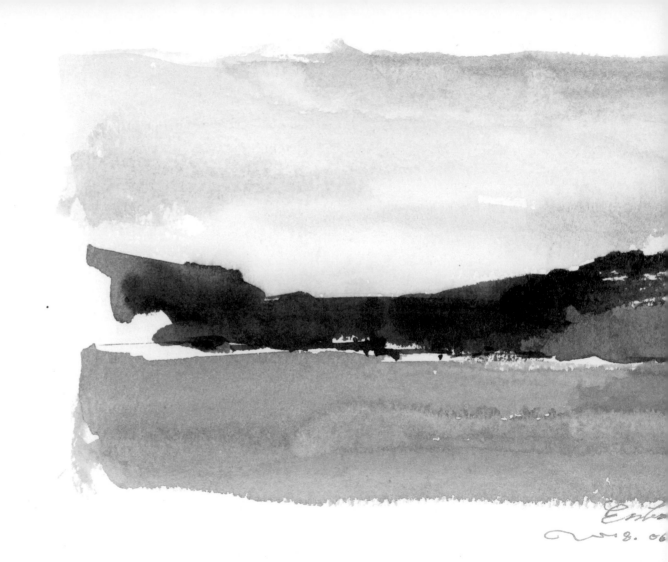

楓港溪出海口
次頁｜車埕四重溪口

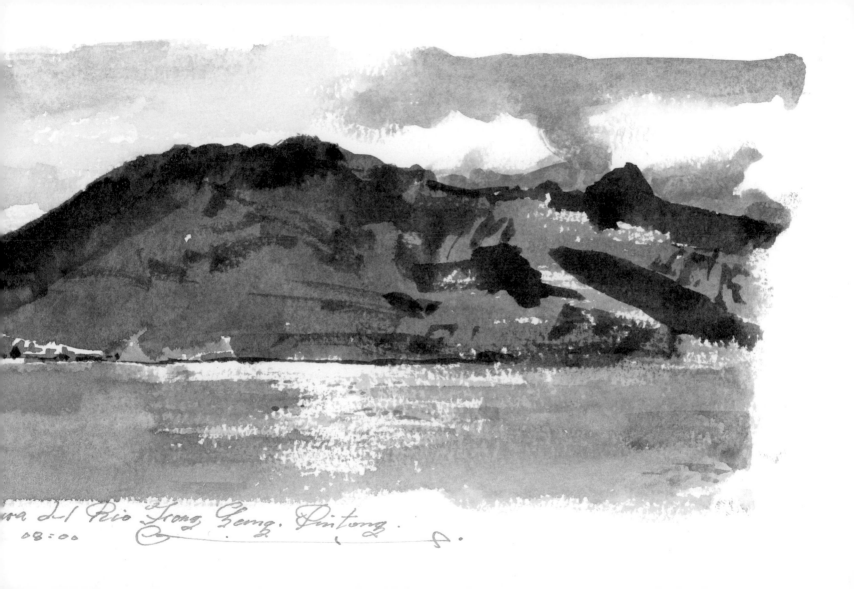

va d.l Rio Trong Geng. Pintong.
08:00

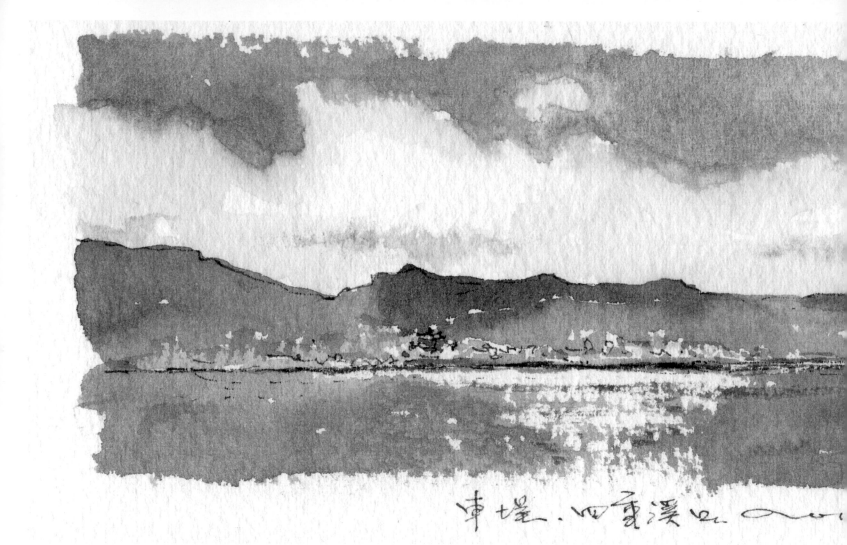

車堤．四重溪 山 〇〇

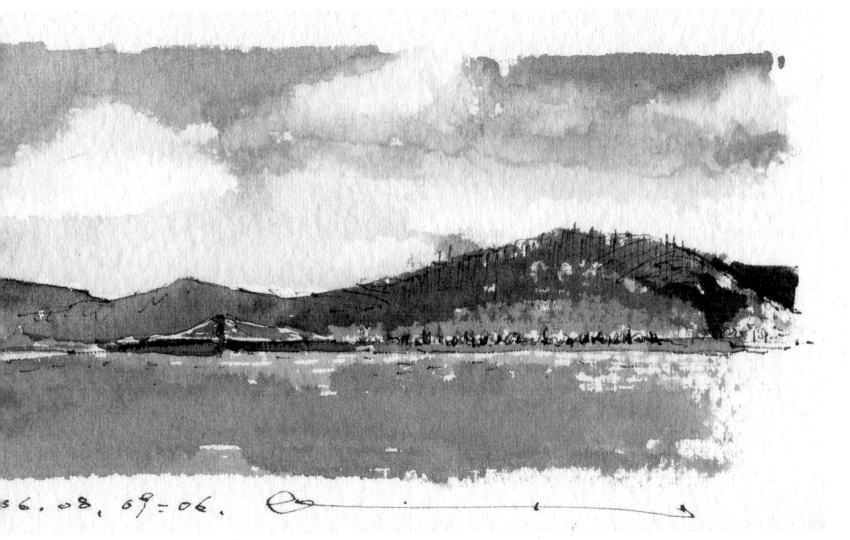

'6. 08. 69=06.

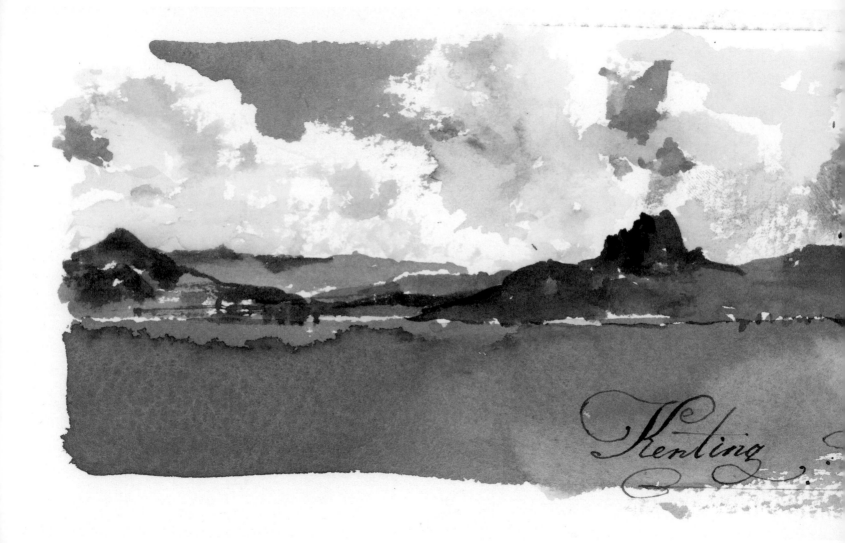

Kenting

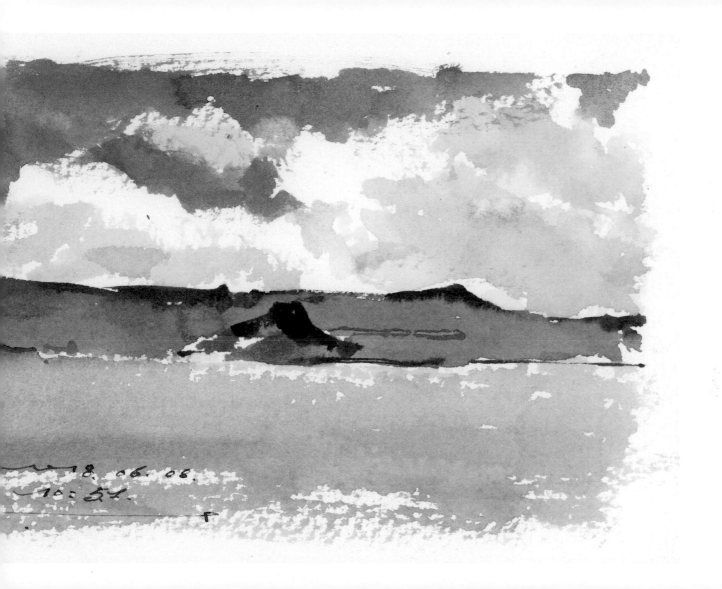

墾丁大街外海

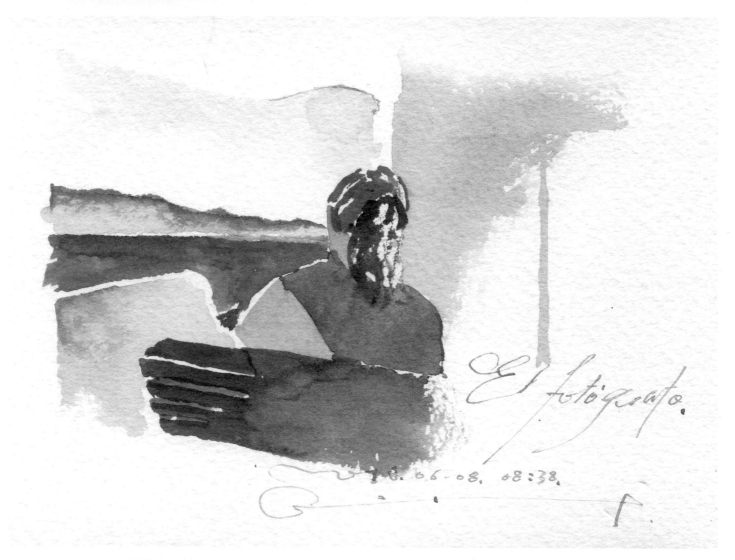

El fotógrafo.

18. 06. 08. 08:38.

何將大家由逆光的角度下靠近台灣，再帶著一行人航行到光線明亮的南方。

我特別著迷於楓港外海那一切因逆光而沉浸在紫色氛圍的色調，我不確定相機要如何拍出逆光之中的色彩細節，我也真心認為原本的我是不可能做到的，但是當時在楓港外海圍繞在我身邊的一切，點亮了我心裡從未觸碰過的幽微之境，讓我此番面對天地時，毫無猶豫地選擇了我從未選擇過的色彩，並且心無懸念地在水彩紙上揮灑，如是一張接著一張一直畫到鵝鑾鼻外海為止。我很難形容這種畫畫的感覺，在整個航行中，我漸漸學著放下心裡對於要如何畫好一張畫的執著，就像之前提到的，先學習如何成為一陣風，一束光，一片色彩，其他多餘的都必須捨掉，離去的便不再追憶，就像是南方陣陣的強風在鵝鑾鼻的海上將我的帽子帶走

一般，那是我在旅程中唯一失去的。

我同時也在攝影師小鍾哥的背後畫下了他的身影，早上偏東的陽光落在他的左肩，他似乎也在檢視著自己相機裡這陣子所拍攝的影像，船上所有的攝影者以及我都一樣，都會不時地再翻翻自己的作品，細細揣摩其中的微妙之處。不時地回頭看看自己的腳步，似乎是我們這些創作人的習慣，但是在這幾日的觀察下來發現，這份瞻前顧後絕對不是討海人的態度，在上一個風浪跟下一個風浪之間行走是他們的日常，而每一個看似安穩的港口對他們來說都只是暫停，因為這中間不存在回頭的必要。就像是明天，「多羅滿號」要直直地開往蘭嶼，在颱風前沿觸碰到這個小島之前做好所有的檢測後，再急轉衝回台東，而終站花蓮就在北方的一個航程之外等待著這些出門多日的遊子回來。

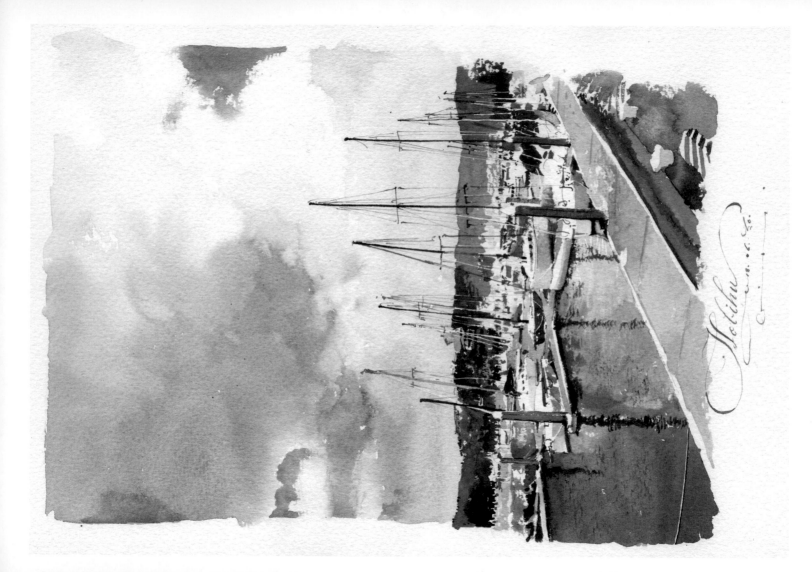

我們在後壁湖停泊漁船的這一區靠岸，步行到用餐的餐廳時，需要經過一個設置風格完全不同的遊艇港，這個現代化的港區裡停滿了各式大大小小的帆船遊艇，有點像基隆碧砂漁港的遊艇港，只是基隆那邊的港區比較小，船也沒那麼多。在船上一路安靜得出奇的紀錄片導演，趁著我們要離開前在港邊單獨為我錄了一小段感言，這應該會是紀錄片中的一個微小片段吧？在台南約好的阿布準時在後壁湖住宿處等候大家，一勺一勺挖給每一位伙伴美味的冰淇淋，那是我們搭交通車北上最後嚐到的貼心美味，這一切好像都在為了說再見。

我實在太喜歡阿布帶來的檸檬冰淇淋。北上的我們先到了左營的高鐵車站，之後就一路高速馳騁，這為期一週繞行西部海岸的行程，我花了大概不到五小時就回到七堵的家。當我在夜色中背著一身行李出現在家門時，小兒子瞪大眼睛看著我說：把鼻，你好像黑人喔！

次日，島航群組傳來「多羅滿號」受阻於風浪，放棄蘭嶼之行折返台東的消息。

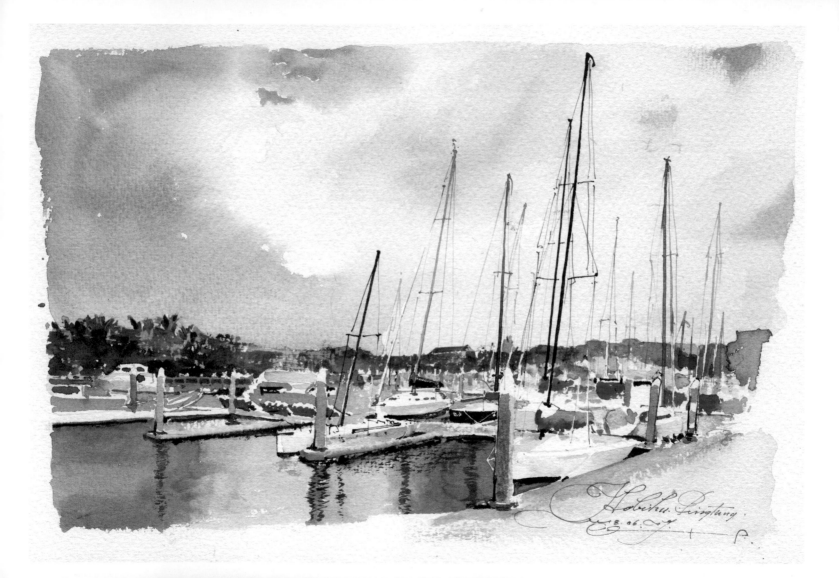

9

蘭嶼，祖靈的海洋

於是天打開，
陽光拍打著海水，
蘭嶼漸漸醒過來。

於是天閣上，
海水拍打著星空，
蘭嶼和我都安靜了下來。

　　兩週之後，再度重整旗鼓的島航團隊在台東成功漁港集合，搭乘交通船前往蘭嶼。封閉船艙裡開著要冷不冷的空調，再加上空調中那股濃得化不開的霉味的逼催，其實還不如到後頭半開放的甲板吹海風來得愉快。船舷邊一對中年夫婦靠著牆壁似乎在忍耐暈船的不適，身邊放著幾支重磯釣竿，說明了他們忍受暈船之苦的目的。在這兩尊痛苦的重磯釣者的雕像旁，站著一對選擇去蘭嶼度

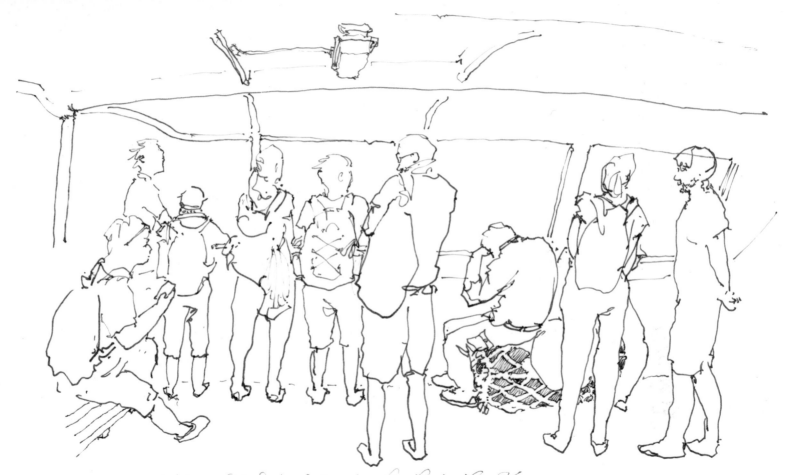

Primer día del viaje, rumbo hacia Lan Yu.
18.06.25.

蜜月的白人夫妻，新奇地看著周邊的一切，而陸續跑來甲板吹風的島航伙伴們不一會就開始一雙雙眼睛盯著海面，尋找任何一絲一毫鯨豚的身影，其實我自己也在畫著眼前的一切，大夥正在這趟航程中找回檢測船上的節奏。船靠近蘭嶼的開元港時，岸上的牆壁噴著大大的反核廢料標語，提醒著我們，八〇年代台灣制定的核能政策以及後來選擇在蘭嶼暫置核廢料的方式，在這個島上留下了多麼深沉的傷痕。

依照蘭嶼作家夏曼·藍波安的觀點，就文化上的差異來說，我們原本都生活在各自獨立的星球。這麼看來，我這個成長自漢文化的個體來到蘭嶼的這個事件本身，就應該具有如登上另一個星球般的獨特性以及重要性，但前提是個體要有文化意識與自覺；而蘭嶼本身是否仍然有如另一個星球般獨立於

台灣，也相對重要，我對此其實謹慎期待著。在這樣的標準下，我對自己的狀態充滿信心，畢竟我從未踏上過這個島，但蘭嶼是否真的有如另一個星球般的奇異，我有點沒那麼確定，畢竟一船一船台灣遊客的到來以及所帶來的文化衝擊，社會樣貌改變的事實是不會變的，蘭嶼的現況或是未來在沒有任何刻意的保護下，遲早變成另外一個小琉球，其實也不會是一個太令人驚訝的結果。

在歷經整整一週與海洋塑膠垃圾近距離接觸的震撼，以及先天抱持著對達悟族文化與環境的尊重，我在上岸前就已經跟自己清楚立下一條規範，那就是這趟旅程中由我製造的塑膠垃圾，全部自己包好帶回台灣。複雜一點的理由是不要增加這個島的負擔，更簡單的理由就是這個島根本不生產塑膠，我們沒有理由在這裡留下這種垃圾。

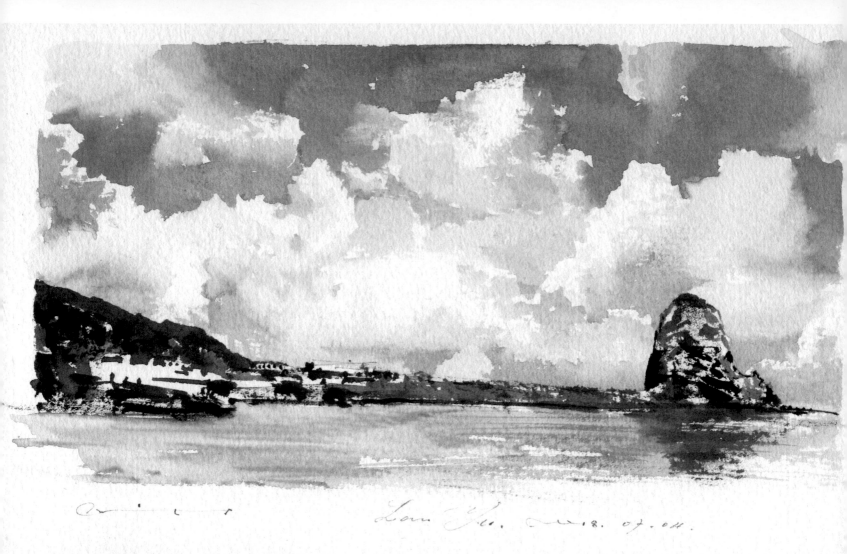

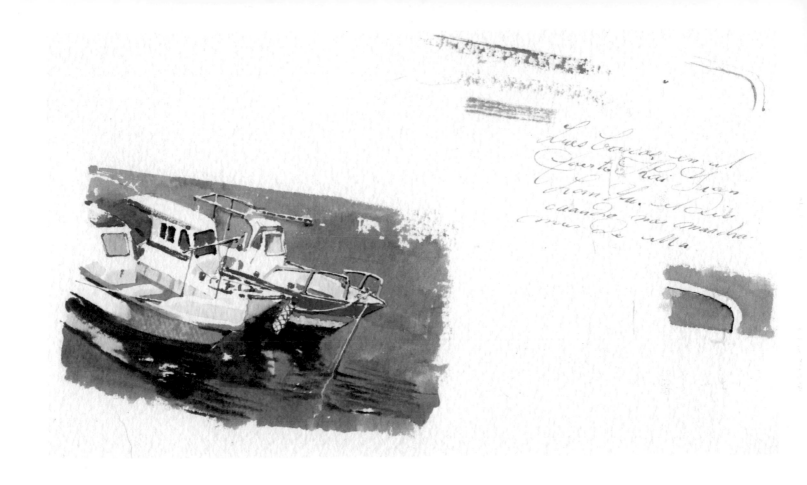

對頁、上｜開元港

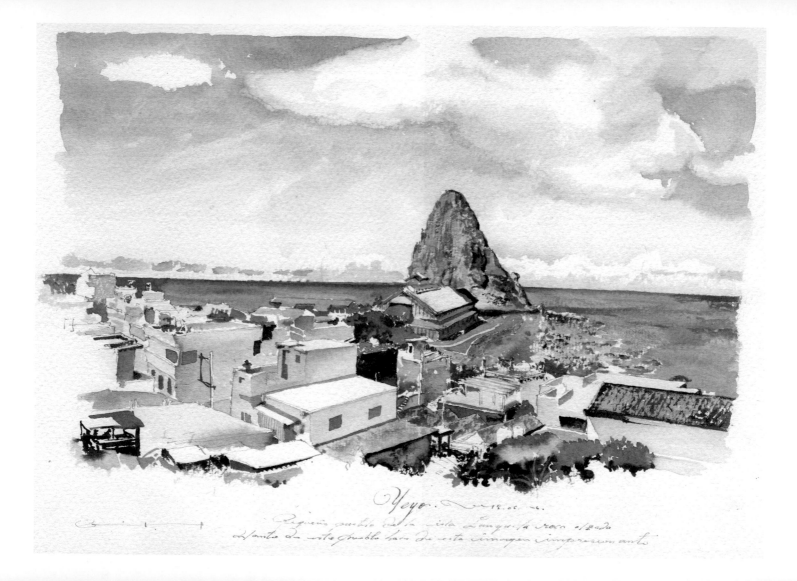

Yeyo. 18.06.-6.

Pequeño pueblo de la isla Lanquifa roca el zo80
Monte de este pueblo hace de esta imagen impresionante

其實還有另外一條有關於文化的規範，由於我對蘭嶼真的一竅不通，所以就籠統給了自己簡單的「尊重」二字，理由也很明白，這是達悟人的島，如果連這一點都需要解釋，那肯定是教養的問題了。

椰油部落

第一日入住的民宿就位在開元港旁邊的椰油部落後方坡地上，從我們穿越這個部落的路線上來看，聚落中已經完全不見傳統建築的痕跡。民宿的地勢幾乎是整個村落的最高點，再加上房間又在樓上，因此從寬闊的陽台望出去，可以看到大半個椰油村以及整片的藍天大海。村外的一個高聳巨岩，像是一尊永遠眺望著大海的巨人盤坐在海岸邊，那龐然與靜默的姿態任誰也不會忽視它的存在。傍晚的夕陽，像放了把火似地將海面所有的浪頭點燃，也把每個人的臉龐映照得火紅；暗紫色的雲似乎正為了夜晚而裝扮，入夜後將悄然變身海上的巨帆，窮盡一夜的精力去追捕倒映在大海裡的星辰，直到最遠的海面微微地透出天光為止。

檢測

照例在清晨開始的檢測航程，多了一位蘭嶼原住民 SAMANA LIKN（撒曼那・里鏗，本文將使用此名）的加入。這名黝黑的壯漢的漢名叫做阿文，在蘭嶼獨立進行一個回收塑膠垃圾的計畫，這次隨船要跟我們一起檢視這片水域的污染狀況。航程中只見我們不斷地誇讚蘭嶼的水域乾淨，但撒曼那・里鏗卻一直說：「你們應該要冬天來，冬天這裡

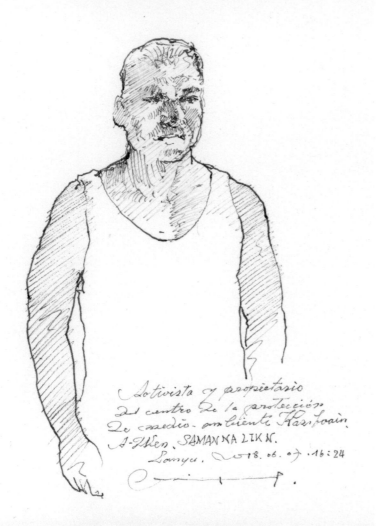

Activista y propietario
del centro de la protección
de medio ambiente Kasiboain
A-Iken. SAMAN NA LIKN.
Lanyu. 2018. 06. 07. 16:24

SAMANA LIKN 阿文

全都是塑膠垃圾。」全船只有他為了這片清靜的水域皺著眉頭。

　　船到東清部落外海時，撒曼那‧里鏗因為身體不適而先行上岸，我們則是繼續繞島檢測的工作。隔日，黑潮的伙伴一行人特地前往他建立在野銀部落外的回收推廣中心「咖希部灣」採訪及參觀，這個私人推廣中心完全是因為撒曼那‧里鏗個人無法再坐視故鄉被無止盡的塑膠垃圾淹沒的事實持續發生，而在父親的土地上建立起來的，毫無支援的他做到心力交瘁。親眼目睹這個狀況的我不禁要問，這些塑膠垃圾幾乎全都是商品交易物的外包裝，為什麼錢是商人賺走，產品是消費者享受，而垃圾是土地或是住民承擔？黑潮的伙伴採訪他的時候，我在旁邊畫著他的影像，那張安靜憂愁的臉，有如失去潮汐的海洋。人物速寫完成後，我問他母語的名字如何發音，我希望以羅馬拼音的

方式將他的名字記錄在圖上。一開始他還不太能理解我的問題，那困惑就好似你不是已經知道我叫阿文了嗎？採訪後，我獨自騎著車往野銀部落前進，聽說那裡還有蘭嶼當地僅存的傳統建築。

野銀與東清灣

　　檢測船在東清灣停留，就是我們一般會在風景明信片上看到的那個停滿拼板舟的蘭嶼海灣。這次搭船繞島檢測的行程中，一方面因為靠岸讓撒曼郴·里鏗上岸，再一方面東清灣這裡也是測點，因此有比較久的停留時間，這也讓我能夠從另一個不同的視點看看這個美麗的海灣，並且有充分的時間畫畫。東清部落左邊有一座弧度明顯又容易辨識的橋，可以直接通到下一個村子野銀（左側）。背後山頭上正飄

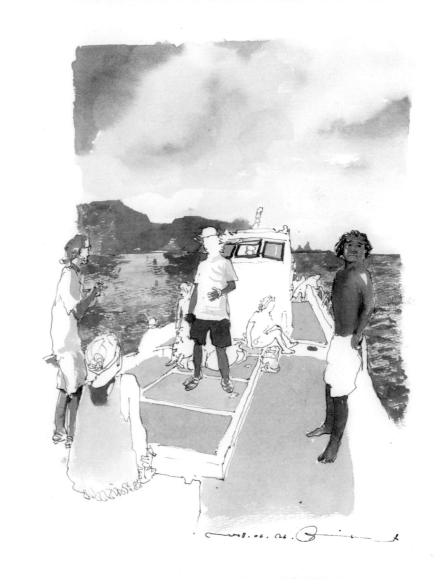

蘭嶼檢測船上
次頁左│蘭嶼的測點　次頁右│蘭嶼的船，東清

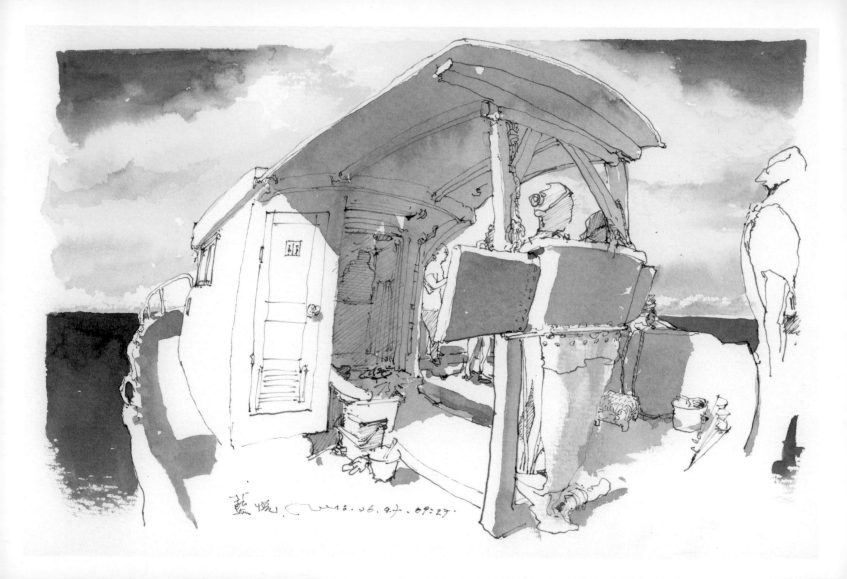

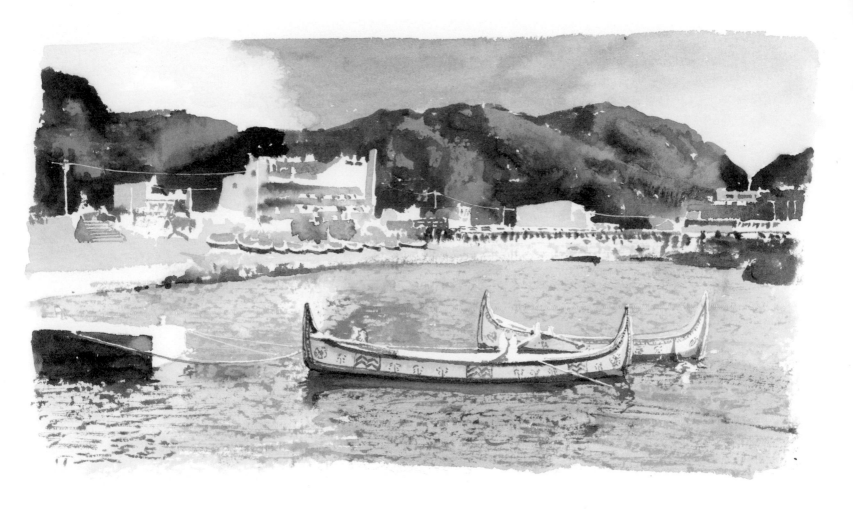

過一團濃厚的白雲，相較於山頭的墨綠，山腳下則是青翠一片，天更藍而雲更白，海水拍打著船舷，所有的伙伴正紅通通地面對著赤陽，而夏天正要開始。

海況一直到東清灣都還算平穩，讓我有機會畫圖記錄航程，但在接下來往南的風浪變大，船小速度快但也因此顛簸大，坐在船艙的伙伴好幾次被陣陣浪花打溼，過程中我也很難擠到船艉的檢測工作區找個位置記錄。檢測船順時鐘的航行在繞行太平洋側與南部的行程上是比較令人不適的，但是我在第二天騎車再度造訪陸地上的東清灣時，所感受的又是完全不同的風景。

離開咖希部灣往野銀部落的路程很短，我進到部落之後，就遇到一個手拿「導覽兩百元」紙板、皮膚黝黑雙眼晶亮的老兄，他的腳邊不遠處躺著一頭熟睡的黑豬，幾個孩童在旁邊玩耍。我看了一下時間向他說明我的需求，因為已經下午了，可能導覽完畢就沒天色可以讓我畫畫，能否我進去部落畫老房子跟聚落，你把我丟在裡頭去做別的事也沒關係，這樣子可以嗎？他笑著說，「只要是我帶你進去都沒問題，但是注意喔！不要隨便跑去別人家，會被罵。」我想這是當然的，非常合理。

跟著這位村民大哥，我們走進這個傳統的聚落，聚落裡的每戶人家都有用美麗平滑的卵石砌成的圍牆，以及平整大器的卵石鋪設的地面，涼台上幾位居民閒坐著聊著，也同時注視著我這個外人的出現。帶頭的大哥對他們微笑揮揮手，好像示意著後面跟著的這位沒問題的，沒有任何人因此顯露出被驚動的表情甚至是不悅。我們走到一處位在高處的半穴屋（地下屋），大哥帶我走進屋內，

Chegin.
El pueblo más grande y bien conservado
de la isla Lanyu, que todavía tiene más
de 50 casas antiguas.
18.06.06.

稍事介紹之後，就跟我說我可以留在這邊畫畫。

「那你呢？」我問。大哥說：「我要去捉魚，再來就要天黑了。」

「我可以一起去捉嗎？」我心底暗自想著。

我在半穴屋裡待了一段不算短的時間，除了畫畫，我其實還滿享受獨自擁有這個空間的時光。我注意到這間屋子所使用的建材都是大型的完整木板，這在資源有限的小島上是取得不易的建材，尤其是鋪在前廊地板的大木片，又長又直且寬闊。立面的木板牆刻滿了幾何紋樣，與他們使用在拼板舟上的圖案一模一樣，時間久遠的刻痕溫潤有如木頭自然生長的紋路。牆面還掛有許多大型魚類以及豬的頭骨，屋梁上擱置著一把標槍，牆角則隨性放置了幾個以原木刻出來的大盤子，完全就是蘭嶼人傳統生活的樣貌。大哥

說他的父母親以前都住在這裡，他現在則是住在旁邊那個有水電的小屋子。

我後來又坐在屋前地勢較高的平台，從那裡可以看到整個野銀部落、前方的東清灣，以及遠處的東清部落。我在此處用鋼筆記錄了眼前這片僅存的傳統蘭嶼聚落景色之後，便騎車前往東清。在東清可以明顯看出與野銀部落完全不同的地景風貌。在面對由台灣輸入的持續且全面性的現代生活形式壓力或是衝擊之下，東清一如大部分的蘭嶼村落（如我在椰油村所見），經過明顯的調整，已經改變成一個鋼筋水泥建成的現代村落。

全世界的原住民部落的年輕人，在面對現代社會物質生活的各個面向所呈現出的「進步」樣貌，基本上是沒有任何抵抗力的。大量的年輕人口外移造成傳統文化以及生活方式無以為繼，也是全世界的每一個部落最

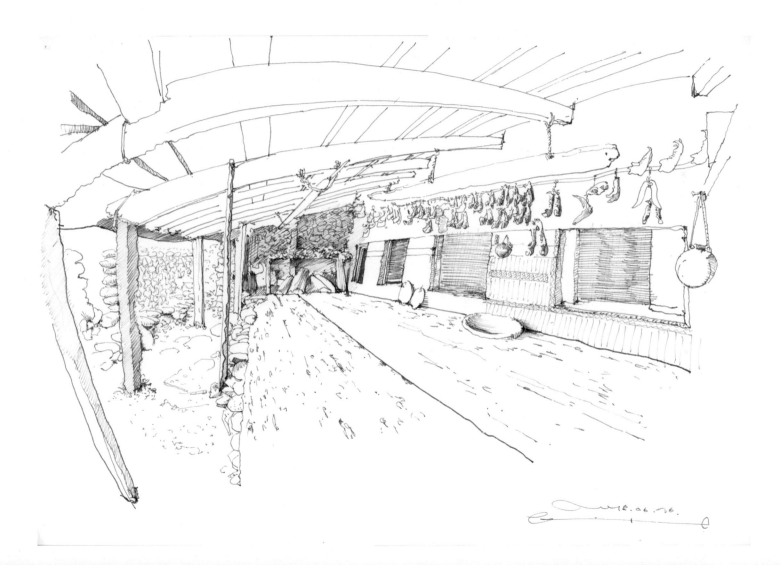

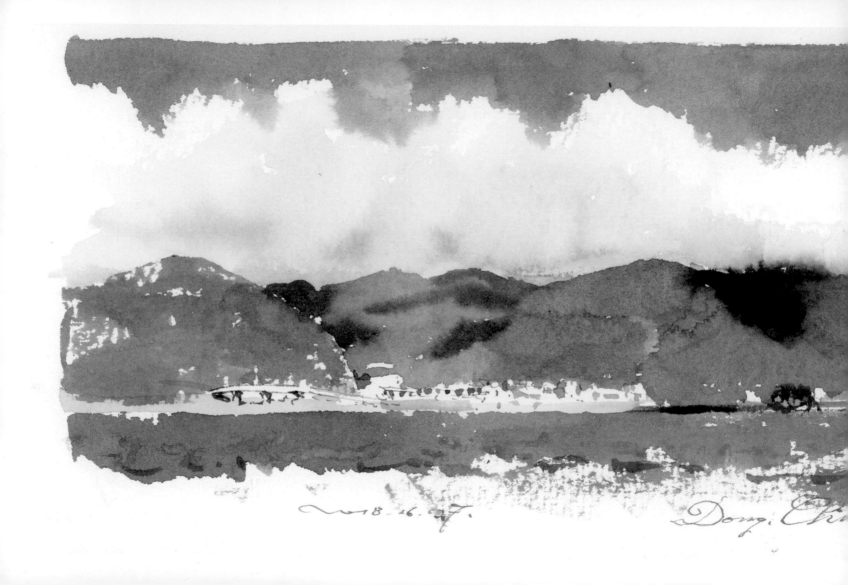

東清

直接承擔的衝擊，而這個無以為繼的窘迫最早都是由屋頂透露出來。

任何形式的屋子，屋頂都是最頻繁修繕甚至更換的部分，一直到現代建材出現才稍稍緩和了這個弱點。我兒時住的平房，屋頂的瓦片到後來完全叫不到材料替換，後來我才了解那是一整個傳統產業消失的結果；先是由羊毛氈取代，再來就是鐵皮屋頂的出現，不出幾年光景，我們對此已經習以為常。人去樓空的房子，總是從屋頂敗壞，那塌了屋頂的廢墟有如仰望天空的凹陷眼窩，象徵著一個世代的結束。沒有年輕人傳接的社會，傳統的生活方式被瞬間掏空，我注意到野銀的傳統屋舍全都換上羊毛氈，畢竟部落裡已經沒了大家一起更換茅草屋頂的人際網絡，那對我來說就是一個令人擔憂的徵兆，而東清以及全島其他村落的樣貌，可能是一個不得不的必然。

蘭嶼開元港

檢測船繞行蘭嶼的最後一站就是回到開元港，當日的檢測行程在每個測點都順利且快速地完成。回到港區時，黑潮的伙伴們起鬨要玩跳港，大家說這遊戲有空一定要玩一下，當初在澎湖赤馬海灘大夥就像下水餃一樣跳了一輪，這次工作結束，當然是要盡興的跳了。膽子小的人就從船邊「掉到水裡」，水性好的就爬到船頂一躍而下，蘭嶼的海水清澈見底，大家像是孩子一樣歡樂地往海水裡跳。每個人跳入水中，除了會激起四濺的水花之外，水下的人還會被自己帶入水中那成千上萬的氣泡包圍著，張著眼去感受這透澈的海水裡的一切，聲音、光線、溫度、波

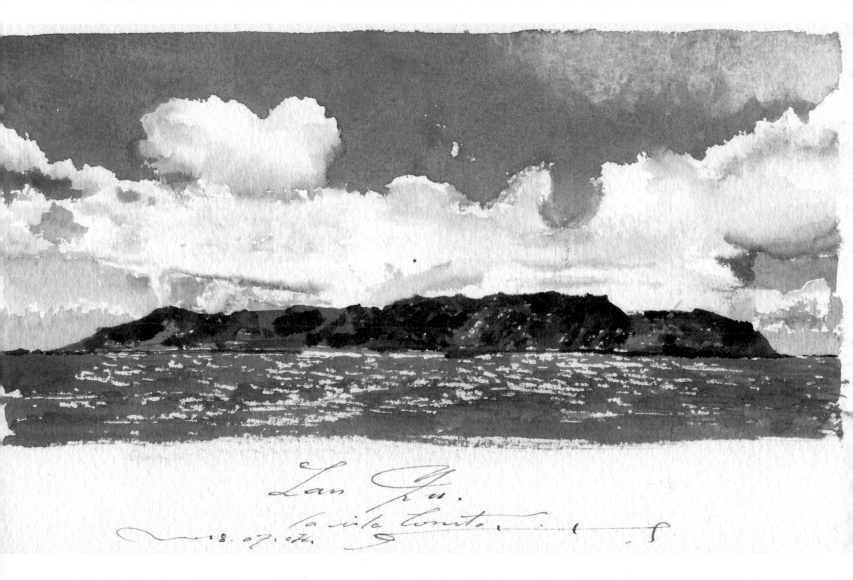

Las Gu.
La isla bonita.
18. 07. 07.

動、水花，其實是一件非常愉悅的事情。

　　高度近視的我跳水的時候要拿下眼鏡，其實是看不清楚四周的，尤其在水裡更是一片迷濛，我只能盡量以其他感官去感受水裡的一切。當我第二次從高處跳入水中，我深深地衝入海裡，四周的藍色似乎在瞬間將我連上了一個我從來不曾感受過的脈動，在這個脈動裡，我航行的經驗如海浪在心頭湧上，我感覺到這個星球的海洋在我心底震盪，我屬於這個節奏，這個脈動與我生命的脈動其實是一致的。這個感受讓我感到些微的惶恐，因為我從來不曾如此盈滿，我發現透過這層層將我包圍的大海，我與這個星球合為一體。我事後跟Ula提到這個在蘭嶼和大海通上線的體驗，她微笑地表示這些感受都是真實會發生的，這話讓我感動不已。

　　大海是一切，是宇宙，她毫無遮掩同時也冷酷無情。黑潮的船算是把我硬生生地由陸地拖向大海，讓天地蒼穹在我的面前不住地搬演著各式的色彩變化，並且逼著我將它們全畫出來，我的雙眼像是飢渴的獸吞噬著海同時洋吞噬著天，在海上我與強風爭奪畫紙，與狂放的浪花爭執色彩，船長在海圖上走過的經緯是我筆下倉皇的時間。我跳入水中，在海拔零的位置品嘗所有的藍色，那是地球瞳孔的顏色，也是這個世界脈搏的色調，白雲走過，一如海風與熱帶氣旋的姿態，在海的彼端張揚地升起。

　　航行後我便無法不再依照海洋的節奏，去調色，下筆觸以及畫畫。大海明示了色彩中有空間，空間裡有層次，下筆的速度與節奏就是靈魂的速度與節奏，我看到的便是我的靈魂感受到的，我要誠實勇敢，唯有如此，才能領會一切與描繪一切。

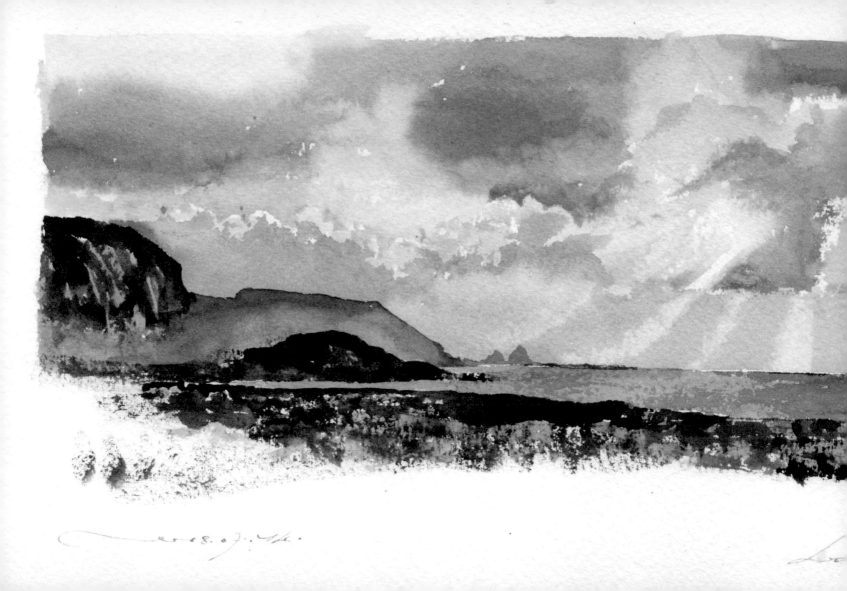

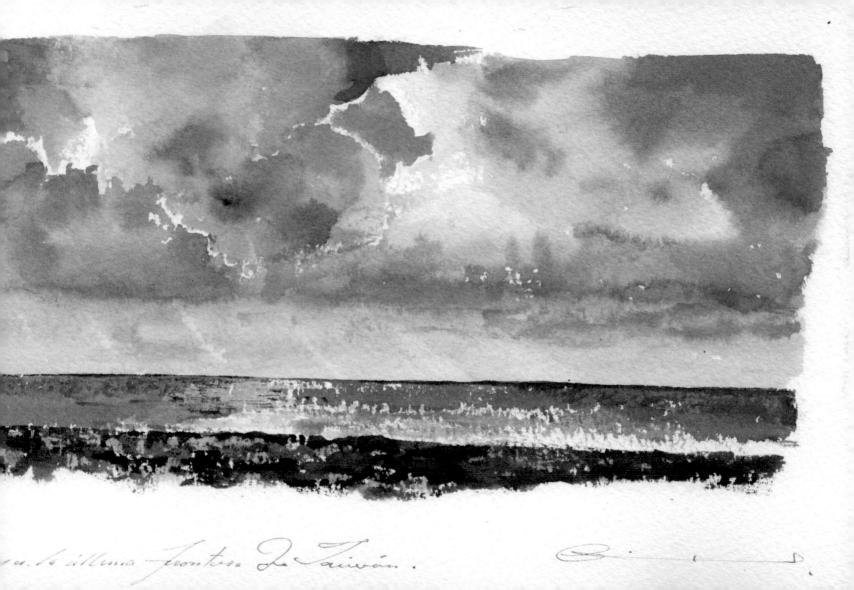

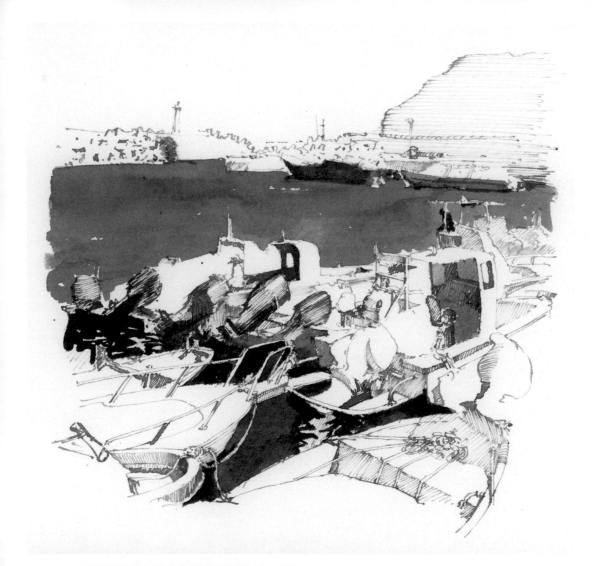

開元港內小船

後記

我要如何將航行所經歷的一切框在畫紙中，再轉身朝向陸地，告訴岸上的人們：這就是大海現在的樣子（同時也是我們現在的樣子）！這是現在的我要日夜面對在島航之後，海洋對於我這個當代人最基本的質問，畢竟我類近一個多世紀以來在面對海洋時，是不斷地以內燃機、鐵殼船以及尼龍漁網跟塑膠垃圾填滿它的，為什麼？

思考這個問題，讓我回想起蘭嶼這個仍然保有海洋文化的星球，因為我一直認為人類現在面臨的困境的解答，還是要在部落生活的哲學中去找尋，畢竟那是一個人類曾經與地球成功共存幾萬年的歷史，我們無法不去正視這個當代人無法達到的成績。不過，先讓我們自我檢視一下目前的生活狀態。

我們對於現代生活上最能夠自豪的就是那有如魔術一般的便利性，隨手可得的食

物飲料或是其他任何的日常用品，這些物品可長時間保存、保鮮、防髒，讓我們的生活便利無比。但我們必須要正視的是，現代生活的便利性幾乎都是由塑膠支撐起來的。簡單來講，沒有了塑膠包裝，大概我們現存的商業模式將會全部無以為繼，這個現代社會也將會隨之崩解，當然也有可能因而得到一個升級的機會。

　　隨著環保意識而延伸出來的環保作為，是我在整個島航的行程中，最能夠藉由身旁伙伴的日常作息所觀察到的一個可以嘗試的選項，我跟著身體力行，也因此省下了非常大量的手搖飲塑膠杯、購物的塑膠袋、免洗碗筷。然而，相較於我們一日中正常會製造出來的，以及其他製造業與工業產生的龐大廢棄物的總量相比，這些個人的環保作為在目前所能改變的其實非常微小，尤其當我忘記攜帶餐具或是環保杯、購物袋，但又想飲食購物的時候，塑膠包裝的世界是如何溫馨地提供你一切飢渴之所需，此時你才會發現，在現代生活中便利主宰一切，更不要說企業從這個便利中得到多少紅利，資本社

會如何藉此滋長壯大。

　　實際地去面對目前的狀況，無塑的訴求至少在目前社會沒有全面實踐的空間，要了解問題的核心所在，我認為可以先回到一開始提到的部落生活所達到的與地球共存萬年的主題上。古代的人類非常清楚，每一個世代的終極目標，都在於如何為族群的永續生存找到出路，並將這個神聖的生存祕訣保存在族群中不被遺忘，我相信島航在做的就有點像是這件事。

　　仔細檢視每一個部落族群的生活方式就可以發現，他們永續生存的成敗都依賴於環境秩序的建立，而人類屬環境秩序中的一個環節。這個秩序的建立在確保族群周邊環境資源不被用盡，因此也確保了族群永續生存的終極目標。我認為，蘭嶼所屬的南島語系，將族群在歷代的生活智慧累積下建立起來的環境秩序，向上昇華而總結概括成他們稱之為祖靈的一個神聖、抽象的超然存在，以確保部落中的每一個成員都會遵守祖靈的教誨並且世代傳承，祖靈就是人類與地球共存的智慧化身，就

是環境秩序。

　　然而在現代資本主義以消費為生活重心的模式中，維持社會金融秩序的重要性遠遠超過環境秩序，因為我們永續生存的根本已經轉移到如何確保經濟的永續發展這件事情上。根據聯合國人口司估算，到了二〇五〇年，全球三分之二的人口將居住在都市中，這是歷史上人類的生存與土地全面斷裂的時代，不再受到祖靈約束的資本主義需要大量人口的餵養，這個需求將每一個鄉村部落的人口拉扯進入都市，在台灣本島如此，在蘭嶼也是一樣。

　　金融秩序本來就不是因為思考環境問題而發展出來的，在這個時間上呼籲建立環境秩序，肯定會在一定程度上造成產品製造者的金融負擔，這也就是我在之前小小提到的社會升級的用意。現代的心靈無須再去建立一個祖靈來包裹這一份環境意識，但是在面對大量消費人口與大量商品製造產生的巨量垃圾污染時，人類若無法展現智慧與自制，我實在看不出未來的出路在哪裡。

在永安漁港靠岸時，大家的目光被岸邊一隻小水母的怪異舉止吸引，那隻美麗的小水母漂浮在垃圾量不少的漁港水泥碼頭邊，伸出觸手不斷嘗試攀附水中漂浮的物件，由於牠不放棄的目標竟是一個泡爛的菸頭，引得大家驚呼連連，甚至有人指著水母說：「你看！你看！」意思是，這水母竟然不知道牠要攀附的是一個垃圾。我順著那伸出的手，看著水中一整排清楚倒映的人影。

你是否曾經在那片藍色的國土上看過這個翠綠的島，

黑潮在腳下流過，而我們有幸在島上住下，

像是一株一株的樹，覆滿整座小島。

噢！最好是，我們像樹，像是風，像是雨水，

而不是一群貪婪的動物。

作者│王傑

巴塞隆納大學美術博十，現任台北藝術大學劇社系助理副教授，
同時也是畫家、作家、插畫家。擅長以特殊風格的水彩畫
記錄故鄉基隆的一景一物，之後足跡更遍及台灣與世界各地。
曾任《旅人誌》、《好吃》、《時報周刊》圖文專欄作者、
文大推廣部旅遊速寫課程講師。

主要著作有《畫家帶路，基隆小旅行》、《手繪西班牙時光》、
《旅途上的畫畫課》、《台南媽媽，山東爸爸以及我愛的西班牙》、
《水彩 LESSON ONE：王傑水彩風格經典入門課程》等書。

海上繪圖師‧
島嶼航行

作　　者　王　傑
責任編輯　林如峰
國際版權　吳玲緯
行　　銷　闕志勳　余一霞　吳宇軒
業　　務　李振東　陳美燕
副總經理　何維民
編輯總監　劉麗真
發 行 人　涂玉雲

出　　版

麥田出版
台北市中山區104民生東路二段141號5樓
電話：(02) 2500-7696　傳真：(02) 2500-1967
網站：http://www.ryefield.com.tw

發　　行

英屬蓋曼群島商家庭傳媒股份有限公司城邦分公司
地址：10483台北市民生東路二段141號11樓
網址：http://www.cite.com.tw
客服專線：(02)2500-7718; 2500-7719
24小時傳真專線：(02)2500-1990; 2500-1991
服務時間：週一至週五09:30-12:00; 13:30-17:00
劃撥帳號：19863813　戶名：書虫股份有限公司
讀者服務信箱：service@readingclub.com.tw

香港發行所

城邦（香港）出版集團有限公司
地址：香港灣仔駱克道193號東超商業中心1樓
電話：+852-2508-6231　傳真：+852-2578-9337
電郵：hkcite@biznetvigator.com

馬新發行所

城邦（馬新）出版集團【Cite(M) Sdn. Bhd. (458372U)】
地址：41, Jalan Radin Anum, Bandar Baru Sri Petaling,
57000 Kuala Lumpur, Malaysia.
電話：+603-9057-8822　傳真：+603-9057-6622
電郵：cite@cite.com.my

海上繪圖師‧島嶼航行／王傑著.
－初版.－臺北市：麥田出版：
英屬蓋曼群島商家庭傳媒股份有限公司
城邦分公司發行，2023.11
　面；　公分
ISBN 978-626-310-548-5（精裝）
1.CST: 繪畫　2.CST: 畫冊
947.5　　　　　　112015216

封面設計　許晉維
內文排版　黃暐鵬
印　　刷　漾格科技股份有限公司
初版一刷　2023年11月

定　　價　新台幣630元